建築小學

牌樓

樓慶西　著

目　錄

牌樓由來

牌樓是人們常見的一種建築，在各地城市和鄉村的大道上，在一些寺廟、祠堂等建築群的前方，多能夠見到立於地面的各式各樣的牌樓。牌樓可以視為建築中的一種類型，但它與一般建築所不同的是，它沒有供人們使用的房屋空間，只是一種由立柱和樑枋構成的單體建築，體量不大，在建築分類中將它稱為"小品建築"。與牌樓相似的還有華表、影壁、石碑等，它們都是體量小，但又是獨立存在的建築。這類小品建築分散在城、鄉各地的建築群體中，增添了建築的情趣，使建築群體的形象更為豐富。

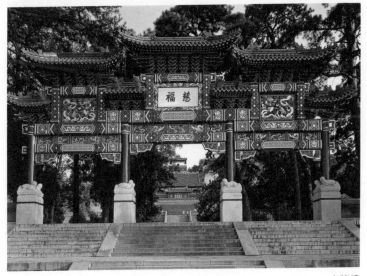

木牌樓

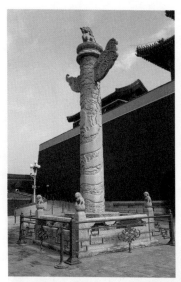

北京天安門前華表

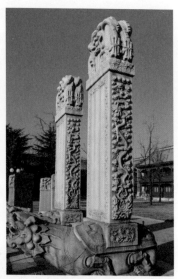

北京大正覺寺石碑

浙江杭州西湖景區影壁

牌樓是怎樣產生的？

從所處的位置和自身的形象上看，牌樓都類似建築群體的大門。中國古代建築的特徵之一是建築的群體性，從宮殿、陵墓、寺廟到住宅都是由眾多房屋組成的院落群體，從外界進入建築必須經過院門。最初的院門是在院牆上開一缺口，兩旁立柱，柱上架橫樑組成院門的框架，在柱間安門扇即成院門，並被稱為"衡門"。晉人陶淵明詩"寢跡衡門下，邈與世相絕"，說的就是詩人隱居鄉間陋室與世隔絕的情景。為了保護木門免遭日曬雨淋，又在院門上加一屋頂，因為它在門的上方，所以稱為"門頭"，這就是初期院門的形象，如今在有的農村還可以見到這種院門。

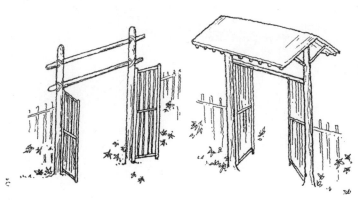

古代院門初形示意圖

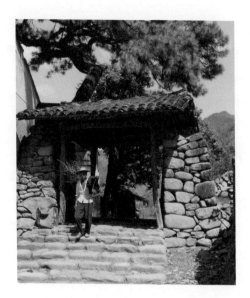

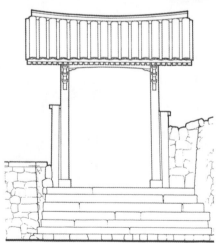

浙江農村院牆門及其立面圖

隨著社會的發展，院門也越來越講究，門扇由柵欄門改為木板門了，門頭簷下用斗拱支撐屋頂了。宋代朝廷頒行的記載建築形式與制度的專著《營造法式》中有一種烏頭門，可以說是這種院門的定型。烏頭門也是兩根立柱架一橫樑，柱間安裝門扇。它的特點是兩根立柱直衝上天，在柱頭上用一種植物染成黑色作裝飾，所以稱"烏頭門"。不論是衡門還是烏頭門都與我們見到的單開間的牌樓形式基本相同，所以，它們應該是牌樓的雛形。

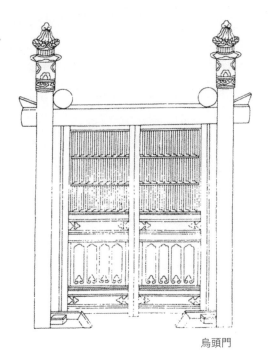

烏頭門

牌樓又稱牌坊，它們的名稱從何而來？

在中國長期的封建社會中，城市很早就出現了里坊制，即將佔地最廣的住宅區劃分為整齊的里坊。唐代都城長安是封建社會鼎盛期的城市，城內除中心的朝廷宮殿區外，劃分為一百一十個坊，每個坊都有坊名，坊內開設有"十"字形或東西向的橫街，街頭設坊門，日開夜閉以供出入。中國古代有"表閭"制度，閭，即里坊的大門，表閭即將各種有功之臣的姓名與事跡刻於石或寫於木牌上置於閭門以茲表揚。所以，這種坊門既寫有坊名，又掛有表功之牌，牌坊之名可能由此而來。宋代定都汴梁，由於商業經濟的發展，原來那種管理嚴格的里坊制度由於不適合社會要求而逐步被取消，里坊範圍雖被打破，但坊門仍存，只是不起門的作用，成為立於街頭的標誌性建築了。

不論是作為坊門還是成為獨立標誌物的牌坊，由於它們所處的重要位置，它們的形象都越來越受到重視。單開間發展為多開間，門上的屋頂由單層變為多層，相疊如重樓，所以人們把這種有頂樓的牌坊稱為"牌樓"。雖然牌坊、牌樓是有區別的，但各地的稱呼並不嚴格，也不統一，為了論述方便，在本書中都以"牌樓"相稱。

牌樓功能

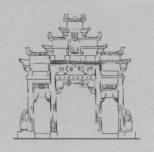

牌樓源自坊門，自然具有大門與表彰、紀念的功能，經過長期的應用實踐，牌樓的功能也得到了延伸，從大量的牌樓實例中，我們可以歸納為四類不同功能的牌樓：即大門型、標誌型、紀念型和裝飾型。

大門型

　　這一類牌樓仍然保持著建築群大門的功能。北京天壇皇帝舉行祭天儀式的圜丘，圓形的祭壇四周有方形矮牆相圍，在四面矮牆的正中各有一組由三座石造的牌樓組成的門。河北易縣清西陵昌陵也有三座並列的牌樓門，兩側連著陵牆。山東曲阜孔廟是一組很大的建築群體，它的最前方有一座櫺星門，採用的也是牌

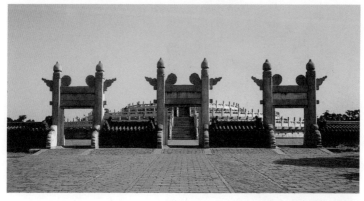

北京天壇圜丘牌樓門

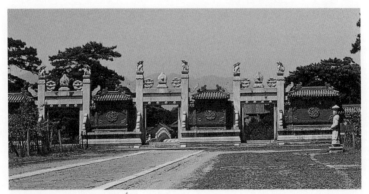

河北易縣清西陵昌陵牌樓門

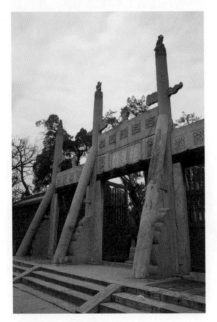

山東曲阜孔廟櫺星門

樓的形式。欞星門是座三開間的石造牌樓，中央開間略大於左右次開間，門框內都裝有可以開關的門扇，牌樓兩側連著廟牆，真正起到大門的作用。

標誌型

大門型的牌樓由於在一群建築中所處位置的重要和本身形象的突出，使它具有了標誌性的作用 —— 看見高大的牌樓就知道這裏有一座重要的建築。於是，在一些地方，儘管建築群體並不需要這種牌樓式的大門，也充分利用牌樓的這種功能，有意將它置於建築群體之前，但它並非大門。人們可以通過牌樓，也可以經過它的兩側，於是，牌樓真正成為一種獨立的標誌性建築了。在全國各地，凡屬比較重要的佛寺、廟堂大門之前多能見到此類牌樓。北京著名的佛寺雍和宮大門前端立有一座三開間的木牌樓；香山碧雲寺前立有磚、石牌樓各一座作為前導，成為該寺很重要的標誌；山西五台山龍泉寺處於一個高高的台地上，當人們從台下經過一級級台階向上攀登時，迎面而立的就是一座高大的石牌樓，體現出寺廟的雄偉；北京昌平明十三陵是埋葬明代十三位帝王的龐大皇陵區，入口處立有一座石牌樓，這座牌樓因為是皇陵的總入口，所以體型特別高大，六根立柱五開間，成為牌樓中體量最大者之一；河北易縣

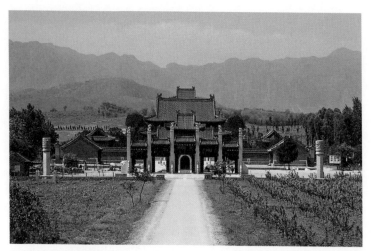

河北易縣清崇陵牌樓

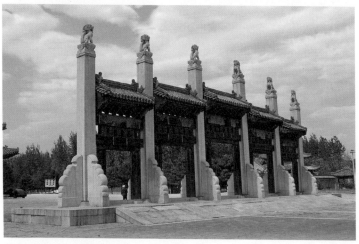

河北易縣清崇陵牌樓近景

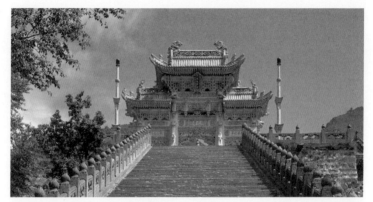

山西五台山龍泉寺牌樓

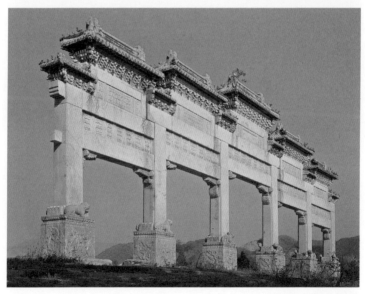

北京明十三陵石牌樓

清西陵也是清代多位帝王的皇陵區，在它入口處的正面和兩側各立有一座五開間的石牌樓，由三座牌樓組成的群體，其標誌性更為突出。

　　既然牌樓具有了標誌的作用，使它不僅置立於建築群體之前沿，也逐漸在城鄉的其他地方出現，最常見的是在城市的重要街道上、十字路口和鄉村間的大道上，它們標誌著此段街道的重要性和一座鄉村的到來。古都北京有內、外城之分。內城南面中央的正陽門是諸城門中最重要的一座，在它的前方，也就是在正陽門大街的北端立有一座五開間的木牌樓，它標誌著北京內城的起始。北京內城的皇城外，東西各有一處商業中

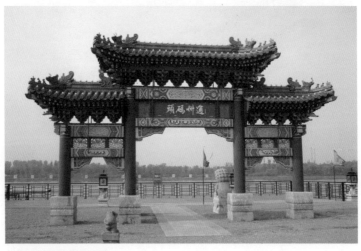

北京通州運河碼頭牌樓

心，十字型街道兩側滿排著商舖。在這十字路的四邊各立有一座木牌樓，俗稱為“東四牌樓”和“西四牌樓”，它們成為古老商業區的標誌。北京紫禁城之北有一條橫貫東西的通道，途經北海時有一座石橋，俗稱“北海大橋”，在橋的兩端各立有一座木牌樓，分別題名為“金鼇”和“玉蝀”，它們成為大橋的標誌，所以，人們把大橋也稱為“金鼇玉蝀橋”了。

紀念型

在以禮治國的封建社會裏，帝王為鞏固統治除了用武力之外，也十分重視意識形態的作用，通過文字、戲曲、繪畫雕塑等各種方式向百姓宣揚、灌輸封建的倫理道德思想。當牌樓還是城市中里坊之門時就有了表彰的功能，當它們獨立成為一類建築時，這種表彰功能更加顯著，從而發展成為一類紀念型的牌樓了。在各地大量這種類型的牌樓中，見到最多的是紀念、表彰對上盡忠報國的、在家節孝貞烈的、對社會樂善好施的各類牌樓。

安徽歙縣城內十字路口立有一座名為“許國石坊”的石牌樓。許國為歙縣本地人，明嘉靖四十四年（1565年）中進士，先後在嘉靖、隆慶、萬曆三朝做官二十餘年，因在雲南打仗有功，晉升為武英殿大學士，朝廷在其家鄉特立石牌樓予以表揚。牌樓

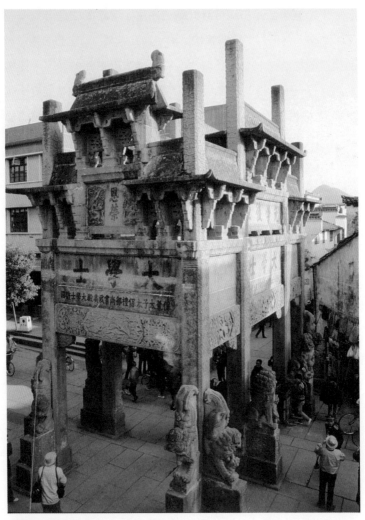

安徽歙縣許國石坊

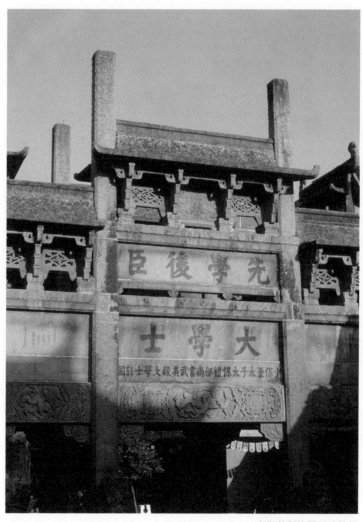

安徽歙縣許國石坊局部

安徽歙縣棠樾村七牌樓

上方刻有"恩榮""先學後臣""上合元老"等字，還有"少保兼太子太保禮部尚書武英殿大學士"等一長串官銜。這樣做自然宣揚了許國的忠君和報效皇室的思想。

　　歙縣棠樾村是一座鮑姓家族的血緣村落，在該村入口的大道上，一連排列著七座石牌樓，其中表彰做官為朝廷立功的一座，說的是族人鮑象賢，他是明嘉靖時期的進士，任兵部右侍郎，在遠赴雲南任邊防巡撫期間累立功勞，當地還為其建生祠紀念。象賢性直，遭奸臣中傷亦不計較，廉潔自持，效忠朝

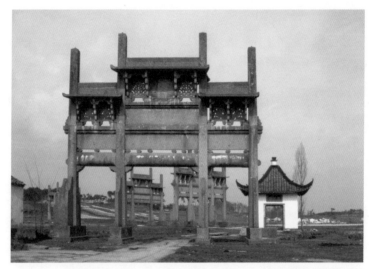

廷，死後追贈為工部尚書，特立牌樓名"鮑象賢尚書坊"。棠樾
七座石牌樓中，表彰孝道的有三座，如"鮑逢昌孝子坊"說的
是族人鮑逢昌尋父救雙親的事跡。逢昌之父在明末戰亂時離家
出走，多年杳無音訊。逢昌十四歲時離家尋父，沿路乞討，直
至千里之外的甘肅雁門關古寺中才見到病父，逢昌為父吸膿治
瘡，扶回家鄉，又見母病家中，特去浙江富春山採集仙藥醫治。

　　牌樓中表彰婦女貞節的有兩座，其中"鮑文齡妻江氏節孝
坊"表彰的是棠樾人江氏，她二十六歲守寡，立志守節，將其子

培養成人，成為縣裏名醫，江氏活至八十歲。牌樓中還有一座表彰義行的“樂善好施”坊，說的是清代鮑淑芳，官至兩淮鹽運使司，為地方及朝廷捐糧十萬擔，白銀三萬兩，修築河堤八百里，發放三省軍餉，從而獲得朝廷恩准建此牌樓。七座牌樓都表彰了本村本姓族人的事跡，表彰內容包含忠、孝、節、義四個方面，可以說充分顯示了牌樓在表彰、紀念方面的功能。

值得注意的是，在安徽、浙江等江南地區，表彰婦女的貞節牌樓特別多。浙江武義郭洞村，並不很大的一座村落，原來有六座石牌樓。其中，有三座為貞節牌樓，如今只剩下一座，是表彰族人何緒啟之妻金氏而建的。金氏生於清乾隆五年（1740年），十九歲出嫁，二十二歲生子，幼子方十個月時，丈夫亡故，金氏從此守寡，上奉老姑，下扶幼子，恪盡孝道，備嘗艱辛。朝廷為了嘉獎她，在村中建牌坊，頂上立有刻著“聖旨”的石板。安徽古徽州為古代徽商集中地區，徽人年青時離家出外經商，不帶家眷，逢年過節方才回家探親，團聚家中時每遇外人來訪，女眷要避入臥房不得見人。婦女在家中的地位可想而知，特別是遭遇丈夫早亡，則必須恪守貞節，終身不得改嫁。一座座石牌樓大肆表彰、宣揚著這種封建道德，卻掩蓋了廣大婦女在生活中的悲愁與痛苦。

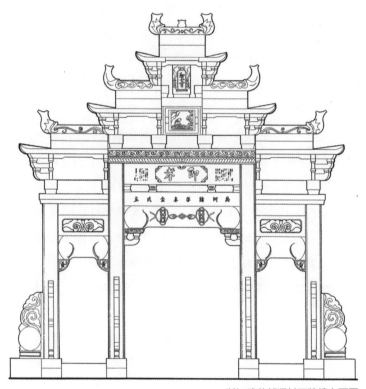

浙江武義郭洞村石牌樓立面圖

裝飾型

牌樓形象好，其體量又呈片狀，所以很適合用作裝飾。人們見到最多的裝飾型牌樓有兩類：一是用在商舖門面上；二是用在寺廟、祠堂、會館等建築的大門上。

古代商舖也是木結構樑架、磚牆、瓦頂、臨街幾開間，設門窗，進內做買賣。為了突出店舖，常在店舖門面上立木牌樓作裝飾。此類牌樓的開間大小與店舖開間吻合，牌樓立柱或與店舖柱緊貼，使牌樓與店面連為有機整體；或獨立於店舖柱外，使牌樓獨立於店面之前成為一座附加的裝飾。為了突出牌樓的裝飾性，多用沖天柱的形式，即牌樓立柱高出樓頂直沖天空，使它們在遠處就能引起人們的注意。在牌樓立柱上還伸出挑頭，用來懸掛各種表示商舖買賣內容的幌子。一條買賣街，因為有了這些裝飾性的牌樓，顯得更加熱鬧，更具有商業氣氛。

在寺廟、祠堂、會館這些公共性的建築上，為了加強大門入口的氣勢，多用牌樓作為裝飾。浙江蘭溪諸葛村是三國時期蜀漢丞相諸葛亮的後代聚居的村落，村中保存著十多座大小祠堂，其中最重要的是專門祭祀始祖諸葛亮的大公堂。大公堂的大門採用一座單開間的木牌樓形式，門樓上高聳著三座屋頂，顯得很有氣勢。村中有幾座屬於其他房派的祠堂，它們的大門

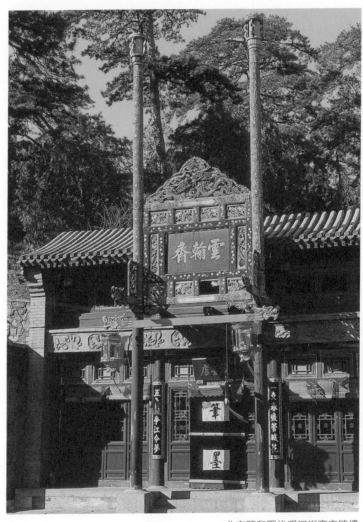

北京頤和園後溪河街商店牌樓

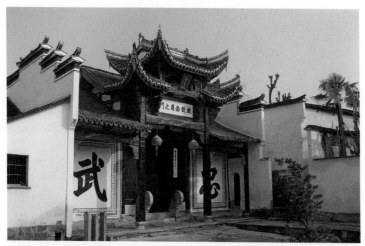

浙江蘭溪諸葛村大公堂大門

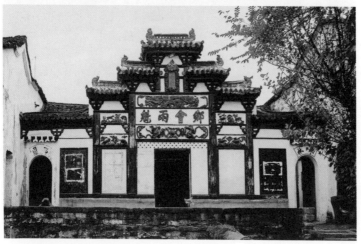

浙江蘭溪諸葛村崇文堂大門

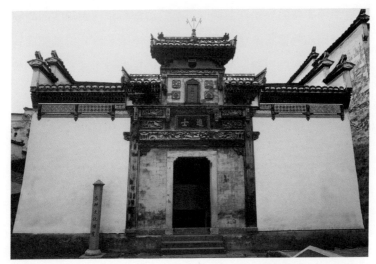

浙江蘭溪諸葛村雍睦堂大門

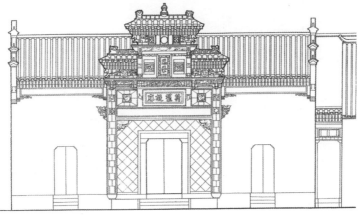

浙江蘭溪諸葛村春暉堂大門立面圖

上也都用牌樓的形式作裝飾，這裏的牌樓只是在大門四周的牆上用磚砌出牌樓的式樣，有的單開間三座頂，有的用三開間五頂，但它們只是用磚貼附在牆面上的一種裝飾，並非獨立的牌樓建築。

牌樓形式

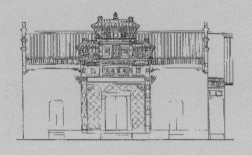

牌樓起源於古時的院門或里坊之門，它們都採用木結構，所以木牌樓應該是牌樓最初、也是最基本的形式。石牌樓和磚、琉璃牌樓都由木牌樓蛻變而來，它們的形式在相當程度上還保持著木牌樓的式樣。

木牌樓

　　以單開間的木牌樓為例，它的基本形式和結構是用兩根木柱子立於地面，下部用夾杆石夾住，石外用鐵箍相圍。立柱上安放橫枋將左右兩根立柱連為一體，組成一副門框，橫枋上安屋頂。牌樓的屋頂雖小，但也像房屋建築一樣有廡殿、歇山、懸山等各種形式之分。因為屋頂的重量容易造成牌樓整體的不穩

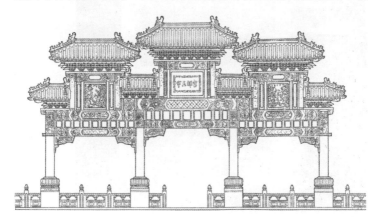

標準木牌樓圖

定，所以有時在立柱前後加了兩根戧木斜撐於地面，在屋頂下的挑簷枋和橫樑之間加設鐵製的梃鈎以保持屋頂部分的穩定。

　　牌樓的大小以開間的多少、立柱的高低為標準。兩柱單開間的牌樓上可以安一層屋頂，也可以安兩層屋頂，甚至左右並列三座屋頂，所以，在開間、柱子高低相同的情況下，又以屋頂的多少決定牌樓的講究程度。牌樓的屋頂又稱"樓"，所以單開間的牌樓有一樓、二樓、三樓的區分，四柱三開間的牌樓也有三樓、五樓和七樓的區別，在各地現存的牌樓中以六柱五開間的最大。

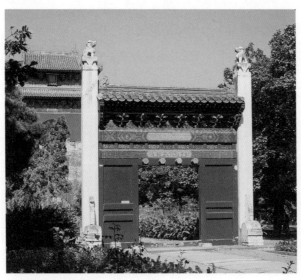

雙柱單開間一樓牌樓

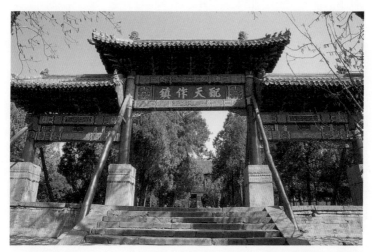

四柱三開間三樓牌樓

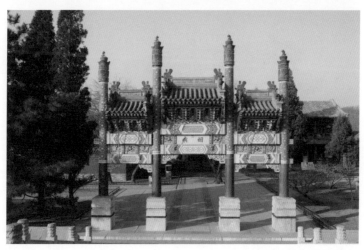

四沖天柱三開間三樓牌樓

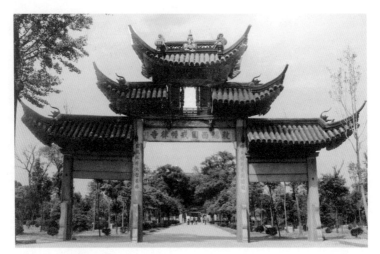

四柱三開間五樓牌樓

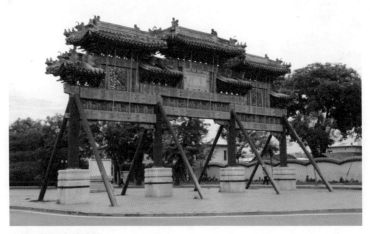

四柱三開間七樓牌樓

中國古代有關建築的形式、制度和做法的文獻圖檔不多，最重要的只有宋代朝廷頒佈的《營造法式》和清代朝廷工部的《工程做法則例》，除了宋代法式中有"烏頭門"的形制以外，兩部著作中都沒有涉及牌樓形制。但是在全國各地大量建造牌樓的長期實踐中，工匠積累了豐富的經驗，這種經驗往往通過口傳和文字的形式代代相傳。我國著名的建築學家梁思成與劉敦楨先生在研究中國古代傳統建築的過程中，專門對流傳於工匠間的工程做法進行了收集。他們根據一批散落在老工匠手中的有關工程做法的手抄本資料，整理編輯出了一部《營造算例》，其中就有牌樓部分，名為"牌樓算例"。在算例中，明確規定一座四柱三開間的木牌樓，它的中央開間應為十七尺，左右開間寬為十五尺。而牌樓柱高按開間的寬度決定，屋頂之高也以開間的寬度與柱子的高度為基數，各為它們的幾分之幾而得出具體尺寸。這種相互之間的比例關係，木牌樓、石牌樓與琉璃牌樓還各有規定，並不相同。所以，概括地說，一座牌樓，只要決定用什麼材料，定出開間數和樓頂數，那麼整座牌樓的開間寬度、柱子、樑枋和屋頂的高度就都有了一定的尺寸，工匠即據此去備料與製造。

這種算例的存在，一方面反映了中國古代建築尚缺乏一套科學的設計程序，只能憑工匠的經驗得出的大小尺寸去定製、備料與施工。但它的好處是方便易行，只需按算出的尺寸去建

造，建出的牌樓就能在結構上安全，在形象上比較完整，從而在技術與藝術質量上都有了基本保證。散佈在各地的眾多牌樓就是在這樣的狀況下出現的。

石牌樓

木牌樓採用木結構，木料從採集、運輸到施工都比較方便，但它長時期遭受日曬雨淋很容易損壞，所以才有了石牌樓與磚、琉璃牌樓的出現。像普通建築一樣，石結構最初出現時，在形式上免不了還遵循著原來的木結構形式。石牌樓也是如此，河北易縣清西陵的陵區前方立著四座石牌樓，可以說它們完全模仿木牌樓的形式。六根柱子立於下部的夾杆石中，柱間架著多層樑枋，樑枋上排列著斗拱支撐著上面的屋頂，樑柱之間用榫卯相接，有雀替相托，只是石柱子粗大穩定，不需要另加戧柱支撐立柱。

在全國各地大量石牌樓的建造中，尤其是在氣候多雨潮濕的地域，這種完全模仿木牌樓的現象逐漸發生了變化。以山東曲阜為例，由於有孔廟、孔府、孔林的存在，我們能夠見到眾多的石牌樓。

其中位於顏廟廟前街兩頭的石牌樓，它們的立柱呈八角形，柱子之間有三層石枋相連；枋上安放一排方形坐斗，其上用一條整塊石板代替了斗拱層；牌樓屋頂用大塊石料，只在表面刻

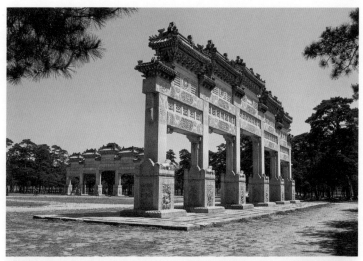

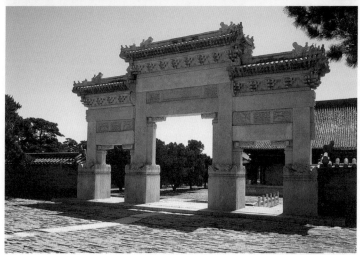

河北易縣清西陵石牌樓

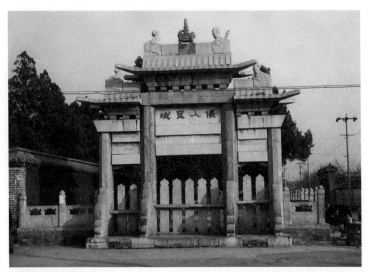

山東曲阜顏廟前石牌樓

出瓦紋、屋脊；吻獸也有了簡化，除了在細部上根據石料的特點有了變化之外，在總體造型上也開始有了石結構本身的特徵。

孔廟前的"太和元氣"石牌樓是四柱三開間，四根立柱之間只用整塊石板替代了多層樑枋，石板上覆蓋著一塊做成屋頂形、表面刻出瓦隴的石料，四根柱子沖天，石板屋頂夾在柱子之間，成為"沖天柱式"牌樓。這座石牌樓除了還保留著象徵性的屋頂之外，可以說已經沒有木結構的形式了。再看孔廟大門的欞星門，它也是一座大門型的木牌樓，四根沖天柱之間有石板相連，既沒有樑枋的形式，連象徵性的屋頂部分也見不到

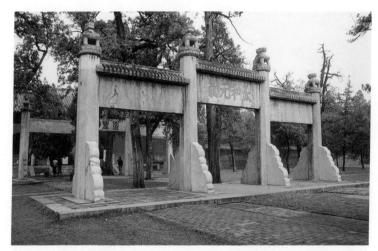

曲阜孔廟"太和元氣"石牌樓

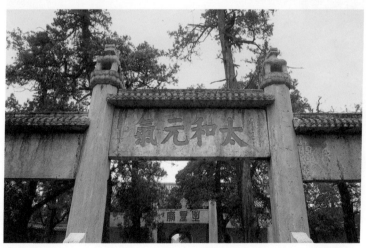

曲阜孔廟"太和元氣"石牌樓近觀

了，可以說它已經找到適合石材料本身的形式：簡潔、堅實而大方。

磚與琉璃牌樓

　　用磚築造的牌樓形式，由於磚和木料、石材都不相同，無法用立柱和樑枋的結構形式，所以，只能在磚體表面用面磚拼砌出樑枋的形式。在柱間用發券開闢成門洞，上方用磚作斗拱支撐屋頂。這類純用磚材築造的牌樓在各地很少見到，多數都是在磚體外表用貼面琉璃做裝飾而成為琉璃牌樓的，它的優

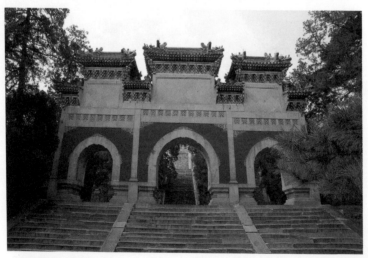

北京碧雲寺磚牌樓

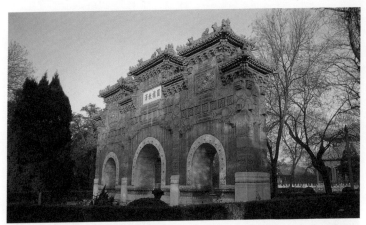

北京國子監琉璃牌樓

點是體量堅實、厚重。表面琉璃裝飾華麗，不怕風吹日曬和雨淋，可以較長期地保持亮麗的外貌，所以在一些較重要的寺廟前多喜歡用這種牌樓。

特種形式牌樓

牌樓與普通房屋建築不同之處在於它沒有可使用的空間，只是一座呈扁平狀的實心構築物。但是在多地的牌樓實例中，也見到少數不一般的牌樓。

前面介紹的安徽歙縣的"許國石坊"，它是由兩座四柱三開間和兩座二柱單開間牌樓圍合而成，平面呈長方形的複合式

安徽歙縣許國石坊

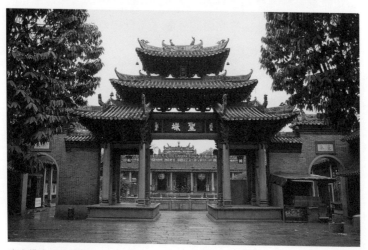

廣東佛山祖廟牌樓

廣東佛山祖廟牌樓局部

牌樓。在這裏，三開間牌樓的邊柱同時又是單開間牌樓的邊
柱，所以整座牌樓共有四個面、六根立柱。它立於縣城十字路
中心，以其豐實的形象迎著四方來往的行人。廣東佛山祖廟內
有一座大門型的牌樓，四柱三開間四樓，為了牌樓的穩定，立
柱皆用石柱，樑枋、斗拱、屋頂皆為木構。與普通牌樓不同的
是，其左右開間變成用前後四根立柱組成的方形空間，整體看

來，相當於在兩間四方亭之間用牌樓相連。這樣的結構不但大大加強了牌樓的穩定性，取消了前後的戧柱，而且使牌樓的造型更為穩重而敦實。

　　雲南麗江也有一座大門型牌樓，四柱三開間三樓頂，它實際上是在一座平面呈長方形的門屋上用兩座牌樓分列前後，而在牌樓上方共用一座屋頂，組成為一座用六根立柱、三座屋頂的三開向牌樓門，在左右兩側則用磚牆包在邊柱外面，從而使牌樓門更顯穩定。更有三開間的牌樓，左右開間分作兩片斜向外，形成雞爪形的平面，各種變異的做法都有增加牌樓穩定性的作用，同時又使牌樓的形象更為豐富多彩。

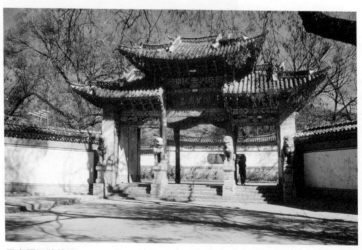

雲南麗江牌樓門

牌樓裝飾

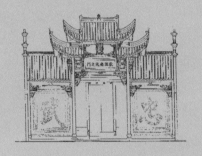

無論是大門、標誌、紀念型的牌樓，還是裝飾型的牌樓，它們的所在位置都很重要，因而它們的形象也備受重視，所以裝飾成了建造牌樓時普遍應用的手段。

木牌樓裝飾

　　木牌樓的裝飾，首先在於它的整體造型。前面已經說過，牌樓的體量大小決定於開間的多少和立柱的高低，但是在開間、柱高相同的情況下，它們的講究程度，就看屋頂的多少和屋頂的形式了。以最常見的四柱三開間的牌樓而言，其屋頂可以採用三樓、四樓、五樓、七樓，甚至九樓，屋頂的形式也可以採用廡殿、歇山、懸山諸種形式。北京雍和宮和頤和園東宮門前方各有一座標誌性木牌樓，都是四柱三開間，但雍和宮牌樓用了廡殿式九樓，頤和園牌樓用廡殿式七樓。前者為皇家用佛寺，後者為皇家園林，二者相比，佛寺比園林更為重要。北京城內北海瓊華島後山下也有一座四柱三開間的牌樓，雖然也是皇家園林牌樓，但由於它不在主要位置，因而屋頂只用了歇山式三樓。在牌樓造型上也有地域的區別，主要表現在屋頂的形態上，和普通寺廟、殿堂建築一樣，北方的屋頂四角向上起翹比較和緩，而南方建築屋角起翹高，有的直沖青天。牌樓也是這樣，四川、雲南地區的木牌樓屋頂的四角也多高高翹起，

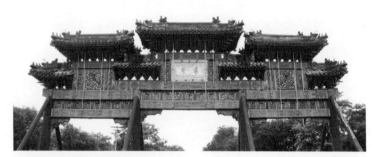

北京頤和園東宮門前牌樓

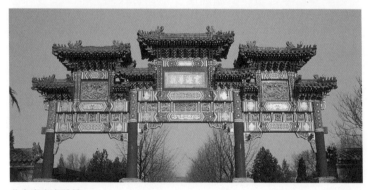

北京雍和宮牌樓

有的將屋簷變成一條連續的曲線，使牌樓變得輕巧活潑。

　　木牌樓為了保護立柱、樑枋部分免受日曬、雨淋，多用油漆覆蓋，因而產生了彩畫裝飾。和普通建築一樣，在樑枋上用彩畫也是有等級區別的。在宮殿建築上用的最高等級和璽彩畫是不允許用在其他建築上的，所以在皇寺、皇園的木牌樓上只

重慶豐都牌樓門

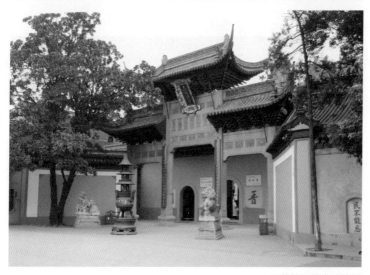

江蘇鎮江佛寺牌樓門

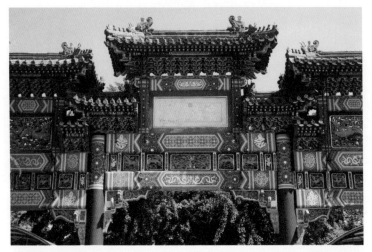

北京雍和宮牌樓局部

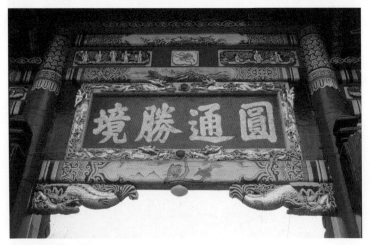

雲南昆明圓通寺牌樓局部

能用僅次於和璽畫級別的旋子彩畫。在雍和宮、頤和園的牌樓樑枋上用的都是金色的旋子，上下兩道枋心部分分別畫有龍紋與錦紋，稱為"大點金龍錦枋心旋子彩畫"，這是旋子彩畫中最高級別。在各地所見牌樓上，這種彩畫的級別限制並不嚴格。雲南昆明圓通寺是當地很重要的一座佛寺，寺前有一座寺門牌樓，它的樑枋上畫的是山水花鳥，連樑柱交結處的雀替也做成龍頭魚身，完全不同於北方官式牌樓雀替的傳統式樣。

石牌樓裝飾

石牌樓的裝飾可以從牌樓的整體造型和牌樓表層上的雕刻裝飾兩個方面來觀察。

前面已經介紹過，石牌樓從完全模仿木牌樓的形態到尋找到適合石結構本身的形式，這其間有一個發展過程，因而在整體造型上出現許多二者之間過渡的不同形式。其中有完全木結構的北京明十三陵和河北易縣清西陵的大石牌樓；有把樑上斗拱和屋頂簡化了的石牌樓；也有完全省去了屋頂部分的石牌樓。這些牌樓又有柱子沖天和不沖天的區分，所以，就整體造型而言，石牌樓遠比木牌樓更為多樣、豐富。

無論哪一種造型的石牌樓，都會充分利用石材的特點，在牌樓的樑枋、花板，甚至立柱上用石雕作裝飾。

安徽黟縣是古徽州六縣之一，縣境內的西遞村是一座有七百多年歷史的古村，由於具有歷史與文化價值，與鄰近的宏村共同被列入世界文化遺產名錄。西遞村村口豎立著一座石牌樓，這是用以表彰西遞村人胡文光的功德牌樓。胡文光，明嘉靖三十四年（1555 年）中舉步入仕途，任膠州刺史，頗有政績，後升至荊州王府長史，被授以“奉直大夫”。所以，朝廷恩准在他的家鄉立牌樓以茲表彰。牌樓四柱三開間，五樓頂，柱間有上下二層樑枋，樑上立斗拱、屋頂，牌樓高約十二米，寬近十米，略呈瘦高型。由於屋頂四角翹起，斗拱之間凌空而不設拱墊板，所以總體造型比較輕盈，無沉重之感。除字牌上書刻“膠州刺史”，中央開間的花板上書刻“嘉靖乙卯科奉直大夫胡文光”外，其餘的樑枋上都用雕刻裝飾，中央開間的下樑上雕的是左右為龍頭，中央為雙獅耍繡球，繡球上還爬伏著一隻幼獅，畫面極富動態。在左、右次開間的樑枋上分別雕著麒麟與靈芝，林中虎、豹，松、竹下的梅花鹿與仙鶴。可以說，這裏表現的都是我國傳統裝飾中常用的動物與植物，它們都各自具有特定的象徵意義。

　　自從漢高祖自稱為“龍之子”以後，龍成了封建帝王的象徵。走進北京紫禁城，可以見到宮殿建築自天花、藻井、樑枋、門窗到台基欄杆到處都有龍的裝飾。明、清兩代朝廷還規定了除皇家建築之外的建築一律不許用龍紋作裝飾，所以在古都北京，

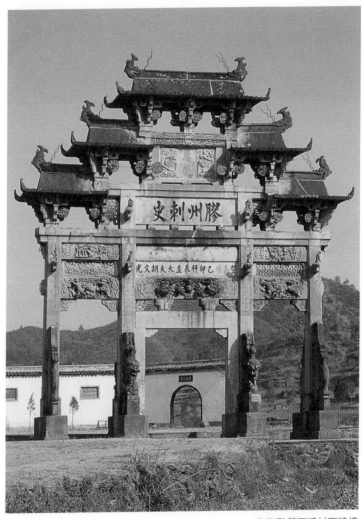

安徽黟縣西遞村石牌樓

獅子耍繡球雕飾

麒麟、靈芝雕飾

虎、豹、雀、鳥雕飾

梅花鹿、仙鶴、竹、松雕飾

西遞村石牌樓局部

除皇宮、皇陵、皇園、皇廟等宮殿建築上有龍紋裝飾之外，普通寺廟和百姓住房上的確見不到龍紋。然而，其他地方卻有例外。

在遠離北京的山東泰安泰山之下的岱廟前，豎立著一座三開間的大石牌樓，中央開間的樑枋上雕著雙龍戲珠的畫面。因為泰山作為五嶽之首，皇帝要來這裏作封禪之禮，所以岱廟牌樓上出現龍紋當屬合理。但西遞村的一座普通功德牌樓上為何也敢用龍紋裝飾，這是因為在漢高祖自稱為龍子之前，龍作為神獸早就成為中華民族的象徵和圖騰形象了。每逢節日民間多有"耍龍燈""賽龍舟"的民俗活動，所以龍的形象在廣大百姓心中成了神祇與吉祥的象徵。朝廷雖有禁令，但一到地方，天高皇帝遠，也得不到嚴格的遵行。正因為如此，在安徽績溪龍川村的"弈世宮保"牌樓上也出現了雙龍戲珠的雕刻。江蘇常熟虞山下言子墓前有一座小石牌樓，這是座十分簡潔的牌樓，四根沖天柱，三個開間各有上下樑枋，連屋頂也取消了，但是就在中央開間的上樑表面卻也雕著雙龍戲珠的圖案。

獅子俗稱"獸中之王"，原來生長在非洲和亞洲的印度、伊朗一帶，傳說在一千九百多年前的東漢時期由安息國（今伊朗）傳入中國，由於性格兇猛，人們把它當作一種護衛的勇獸，因此在陵墓墓道的石獸行列中開始出現石獅子的形象，在主要建築大門之前也出現了它們的身影。一般都是大門左側為雄獅，大門右側為母獅，起著護衛大門、以壯威勢的作用。

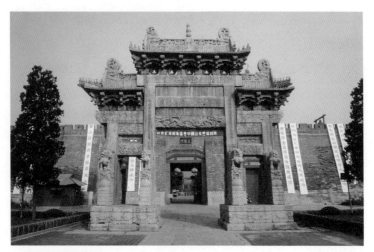

山東泰山岱廟石牌樓

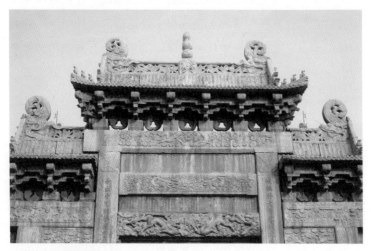

山東泰山岱廟石牌樓局部

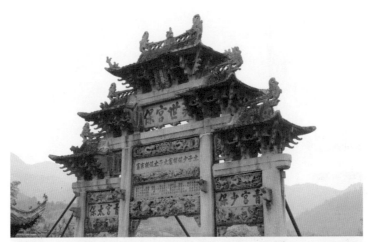

安徽績溪龍川村石牌樓

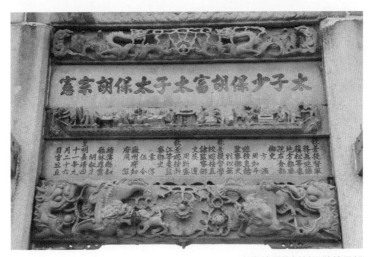

安徽績溪龍川村石牌樓局部

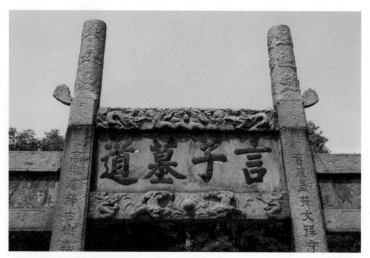

江蘇常熟言子墓道石牌樓局部

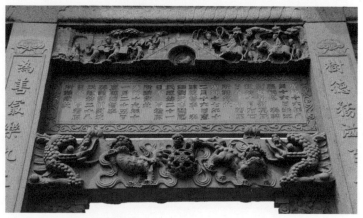

浙江湖州南潯鎮牌樓獅子雕飾

在多地的節日民俗活動中，除了"耍龍燈""賽龍舟"之外，"舞獅子"也是深受百姓喜愛的內容之一。由人裝扮的獅子被繡球引導著上下跳躍，左右翻滾，做出各種逗人的動作，原來兇猛的獅子變成可親可逗的形象了，獅子又成為吉祥、歡樂的象徵，於是這種場面也出現在建築的石雕裝飾中。"獅子耍繡球，好事在後頭"、"獅子加綬帶，好事不斷"，我們可以在許多石牌樓的樑枋上見到這種"獅子繡球""獅子綬帶"的形象。

麒麟是一種神獸，《索隱》中記："雄曰麒，雌曰麟，其狀麋身，牛尾，狼蹄，一角。"西遞村"膠州刺史"牌樓上的麒麟看不出雌雄之分，牛尾、狼蹄也不明顯，只保留著頭上有一角的特徵，麒麟有時替代了虎的位置，與龍、鳳、龜合稱為"四靈獸"，也具有神聖與吉祥的象徵意義，可見它的重要性。

虎與豹都是生長在山林中的野獸，由於人們很早就認識了它們，所以早在漢代的墓室畫像磚與畫像石上就有了它們的形象，尤其老虎的形象更多，跳躍的、奔跑的、行走的都很真實生動。老虎很早就和龍、鳳、龜合稱為"四神獸"，而且以其性格兇猛而成為威武、強壯的象徵，在民間廣泛地出現虎鞋、虎帽、虎枕、虎背心、虎形玩具等日用品，形成了中國民間特有的"虎文化"現象。所以牌樓出現虎、豹形象也是一種對力量

漢代畫像磚上虎、豹形象

的頌揚。

　　鹿的形象四肢細長，雄者稱"牡鹿"，頭上長出樹枝般角，初生之角稱"鹿茸"，是一種對人體有大補的名貴藥材。鹿性溫馴，並且"鹿"與"祿"同音，具有"高官厚祿"發財的象徵意義。

　　仙鶴為鳥類，腿高、嘴尖、脖子細長，羽毛呈白色，如頭頂帶一撮紅色羽毛則屬名貴的丹頂鶴。鶴在鳥類中屬長壽者，所以古時用"鶴壽""鶴齡"形容人之長壽。

　　牌樓上出現的松、竹、靈芝等植物皆有其特定的象徵意義。松樹枝杆挺立，四季常青；青竹其身中空而有節，可彎而不可折；它們的形態都寓意著人生哲理。芝為一種菌類，生長於山林中，對人體有大補，故稱"靈芝"。將這些具有象徵意義的動物、植物分別組合在一起能夠表現出更為豐富的人文含

義。當然不是每一座牌樓上都有如此多樣的雕刻內容，在各地牌樓實例中，見到最多的是上樑雕雙龍戲珠，下樑雕雙獅耍繡球。不論在標誌性，還是功德性牌樓，也不論表彰的是忠、是孝，還是貞節，似乎都用的是這一龍一獅的內容。

也有的牌樓因其特定的功能而採用與功能相適合的裝飾內容。湖北荊州武當山是道教聖地，在進入武當山區的大道上豎立著一座"治世玄岳"石牌樓，它既為武當山的標誌，又是這座道教名山的第一道門戶，所以又稱"玄岳門"。四柱三開間五樓頂，仿木結構，石柱、石樑皆很厚實，屋頂四角起翹平緩，整體造型顯得穩重而敦實。值得注意的是樑枋和柱子上的裝飾，中央字牌上額雕的是中央一隻坐龍，兩側各有四隻飛翔的仙鶴簇擁著，下枋刻的是翱翔於雲朵中的四隻仙鶴。牌樓的左右開間上、下樑枋上各雕有兩隻仙鶴，在雲端中鶴頭相對。道教主張通過長期修煉能長生不老，得道成為神仙，而古人認為仙人是駕鶴而飛的，所以在這座武當山第一關的牌樓上，用這麼多仙鶴作裝飾應該不是偶然的。在挑出柱身的樑頭上分別雕有道教的八大仙人，他們是：身帶寶劍的呂洞賓，手持蓮花的何仙姑，吹笛子的韓湘子，手持尺板的曹國舅，手握掌扇的漢鍾離，還有藍采和、鐵拐李和張果老。他們有男有女，有文有武，從形象到性格都各具傳奇色彩，深受百姓喜愛，所以，這八仙的形象常出現在建築裝飾裏。但由於要在有限的裝飾部位上再現八位仙人的具體形象比較困難，所以，工匠只將他們日

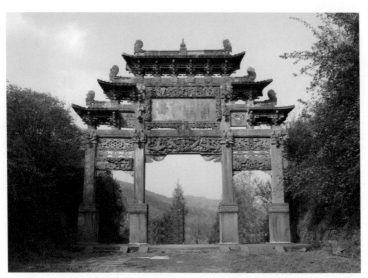

湖北荊州武當山"治世玄岳"石牌樓

常隨身帶用的器物用作裝飾以代替八仙，稱為"暗八仙"。像這樣在牌樓上用真實的仙人形象作裝飾的現象還不多見。

　　山西榆次有一座常家莊園，它是山西巨賈常氏家族的莊園。常氏家族依照祖訓："學而優則賈"，倡導儒商兼融的理念，十分重視族人的儒學教育和傳統文化的薰陶。這種家族精神理念表現在莊園中牌樓的裝飾上。在莊園住宅群之間的主要通道上豎立著一座石牌樓，它是一座"大清嘉慶元年奉旨誥贈常公萬達為從二品武功將軍"的慶功牌樓。值得注意的是，在這座功德牌樓上見不到龍、麒麟等表現神祇、吉祥的裝飾，連最常見的獅子也

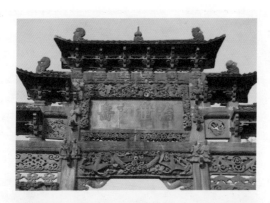

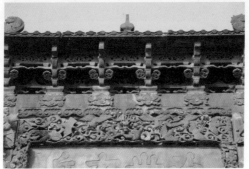

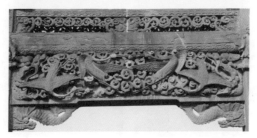

"治世玄岳"牌樓中央開間石雕飾

"治世玄岳"牌樓次開間石雕飾

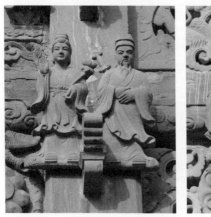
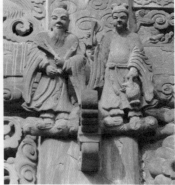

"治世玄岳"牌樓八大仙人雕像

不見蹤影。上、下樑枋上雕的是迴紋與綬帶，字牌左右雕博古器物，中央開間樑下的掛落為"琴、棋、書、畫"的雕飾，連四根立柱下部的夾杆石也不用常見的獅子抱鼓，而只用迴紋作裝飾，從這些裝飾上可以看到常氏家庭的持家家訓與理念。

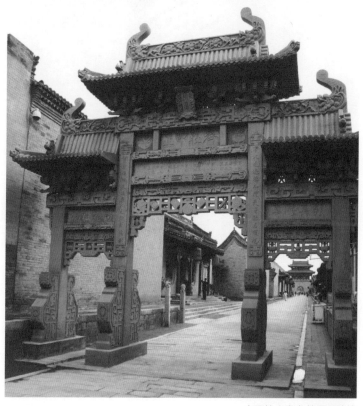

山西榆次常家莊園石牌樓

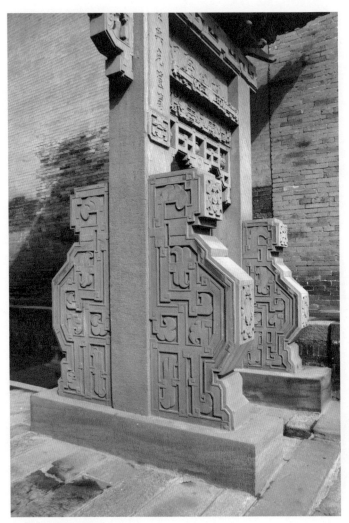

山西榆次常家莊園石牌樓局部

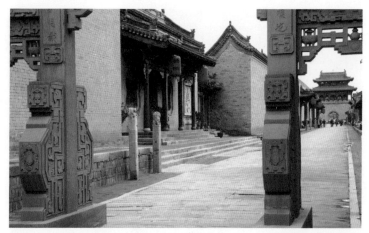

透過牌樓望莊園

　　以上所說的都是石牌樓上的裝飾內容，就這些石雕裝飾的技法來看，也有值得注意的地方。我們從明、清皇陵那幾座巨大的完全仿木構形式的牌樓身上，可以見到樑枋上的彩畫裝飾完全是用很淺的平雕表現，它的效果彷彿是依附在樑枋表面的一層繪畫，雖然沒有色彩，但它富有像彩畫一樣的華麗效果。在多數石牌樓身上多不用這種淺平的雕法，西遞村那座“膠州刺史”牌樓，樑枋上的雕刻都用凸起的高雕技法，雙獅耍繡球都凸出梁面許多，有的還將繡球雕成鏤空的球體，通過這些凸起的雕飾可以使它們的形象突出，人們從牌樓下抬頭觀賞也能看到明顯的裝飾效果。但同時也由於這些突起的局部雕刻而影響了牌樓在造型上的整體性與協調性。

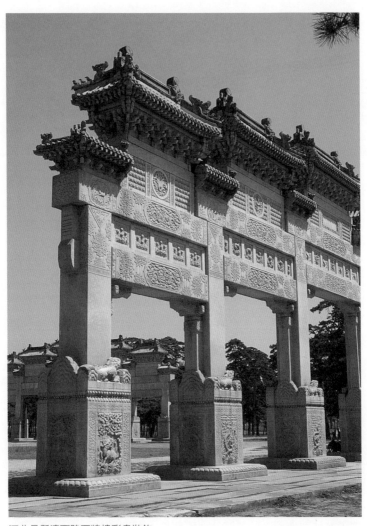

河北易縣清西陵石牌樓彩畫裝飾

石牌樓上凸起的雕飾

講到石牌樓的裝飾，不能不介紹山西五台山龍泉寺的石牌樓。這是一座四柱三開間三樓頂的牌樓，完全模仿木牌樓結構的形式，四根立柱立於夾杆石中，柱間樑枋相連，樑上羅列斗拱，斗拱上挑出簷椽和飛椽兩屋椽子，屋頂用歇山式，正脊、戧脊、垂脊、正吻、走獸俱全，角樑上還懸掛著鐸鈴。由於屋頂出簷很遠，為了保持牌樓的穩定，四根立柱的前後都加了戧柱，而所有這些都是由石料製成。

　　值得注意的是，在牌樓上還用了相當多的屬於木結構上的裝飾構件。例如樑柱之間不用雀替而用了掛落，樑枋上不但雕滿了龍紋裝飾，還在中央開間的柱子間加設了一層垂柱與花板

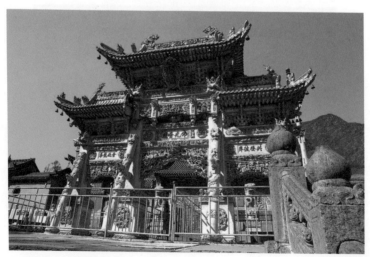

山西五台山龍泉寺石牌樓

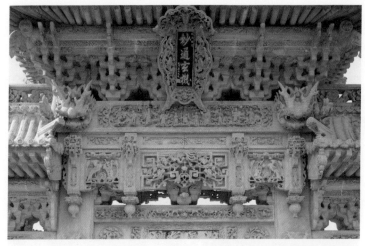

山西五台山龍泉寺牌樓中央開間石雕

的裝飾，並且在八根戧柱上也加了整條龍紋而成了蟠龍柱。在
屋頂上，除了屋脊、吻獸上有雕飾外，連小小的瓦當、滴水上
也加了雕刻。在裝飾內容上，用得最多的是龍紋和人物。樑枋
花板上的雙龍戲珠，樑頭、博風板頭的龍頭含寶珠，小小的垂
柱身上，字牌的兩側都有人物組成的畫面。在中央及左右開間
的字牌上書刻著“佛光普照”“共登彼岸”和“合赴龍華”，意
味著佛門向人們的召喚。這座位於龍泉寺大門前的牌樓就是想
通過這些滿佈全身的雕飾向人們展示出佛國世界的繁華。而且
這些雕刻幾乎都用的是高雕和透雕，高低起伏，光影交錯，繁
華到令人感到縟重的程度了。

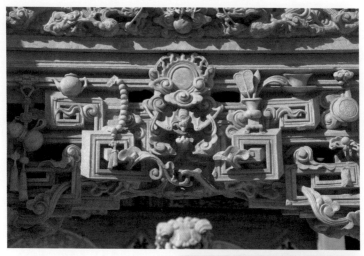

山西五台山龍泉寺牌樓局部雕飾（一）

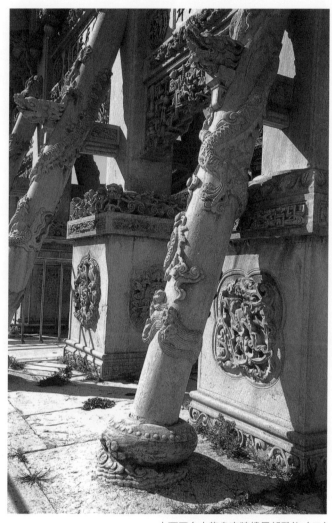

山西五台山龍泉寺牌樓局部雕飾（二）

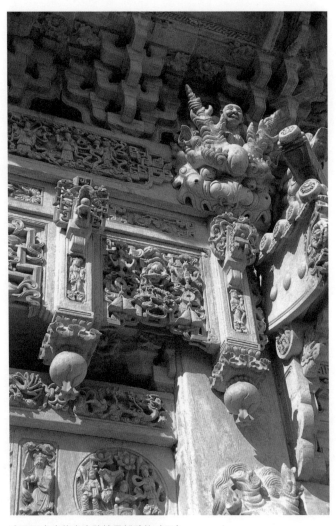

山西五台山龍泉寺牌樓局部雕飾（三）

琉璃牌樓裝飾

　　琉璃牌樓是在磚築牌樓表面用琉璃磚、瓦拼砌出木牌樓的形式，所以它的立柱、樑枋、屋頂都可以視為一種裝飾。這種

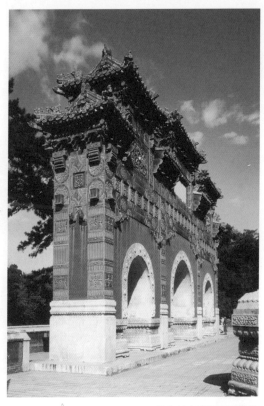

北京香山昭廟琉璃牌樓

牌樓出現得比較多的是在各地較重要的寺廟門前，例如北京北海西天梵境佛寺，香山靜宜園昭廟和河北承德須彌福壽之廟等處的琉璃牌樓。這幾座牌樓的形式多雷同，都是四柱三開間，上面幾座樓頂，立柱和樑枋都用黃、綠二色琉璃磚拼貼而成，樑枋上還拼出彩畫的形式，花板上有黃色的金龍，這些黃、綠二色的琉璃配上大紅色的牆和漢白玉石料的門券與字牌，顯得十分華麗。

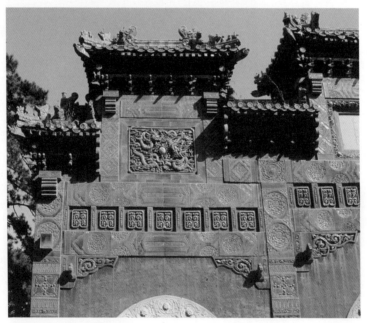

北京香山昭廟琉璃牌樓局部

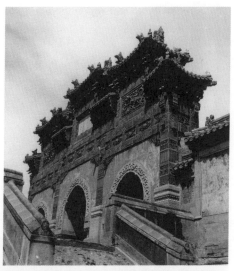

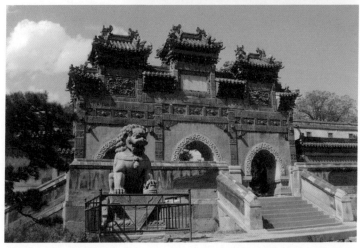

河北承德須彌福壽之廟琉璃牌樓

牌樓門裝飾

這裏所說的牌樓門不是作為建築群大門的牌樓，而是貼附在建築大門上的一層具有牌樓形式的門臉裝飾，它們並非是一座獨立的牌樓。

這類牌樓門大都出現在寺廟、祠堂、會館等公共建築的大門上，在少數講究的住宅大門上也能見到。從製作的材料區分，有木牌樓門、磚牌樓門、灰塑牌樓門，還有少量用石料拼貼的牌樓門。

木牌樓門裝飾：牌樓門也與牌樓一樣，有二柱一間，四柱三間，六柱五間之分，其上的屋頂也有多少之別，也是開間與屋頂越多越複雜與講究。在浙江、安徽、江西等地區的祠堂上經常可以見到這種木牌樓門。

前面介紹過的浙江蘭溪諸葛村專門祭祀先祖諸葛亮的大公堂，它的大門用了一座二柱單開間的木牌樓作門臉，柱間上下兩層樑枋、屋頂歇山式，屋角翹得很高，在樑枋、雀替和簷下的牛腿上都有木雕裝飾，儘管其他裝飾不多，但看上去很有氣勢。

在浙江、江西的一些祠堂大門上可以見到四柱三開間的牌樓門。其中有簡單的，如浙江永嘉花坦村敦睦祠大門，三開間，上面有三層懸山頂中央高兩側低，組成階梯形屋頂，除了用月樑和牛腿外，沒有其他裝飾，整體造型雖簡潔，但在長條

浙江蘭溪諸葛村大公堂牌樓門

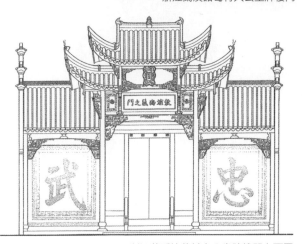

浙江蘭溪諸葛村大公堂牌樓門立面圖

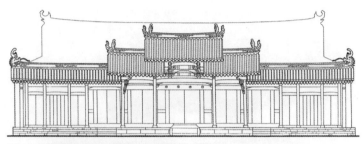

浙江永嘉花坦村祠堂牌樓門立面圖

祠堂立面上也很突出。

　　江西婺源汪口村俞氏宗祠是俞氏家族的總祠堂，它的大門為三開間牌樓，左右兩側還連著影壁，所以總體上比一般三開間的牌樓門更講究一些。柱間下層樑枋皆為月樑，樑身有木

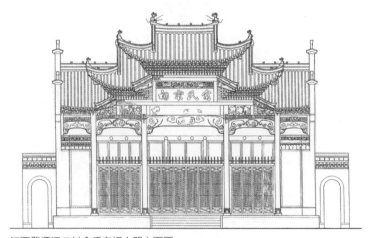

江西婺源汪口村俞氏宗祠大門立面圖

雕，樑上方有花板，屋簷下的斗拱為密集的小拱，三座屋頂皆用歇山式，屋角翹得很高，屋脊正吻和屋角的尖端都用鼇魚裝飾。立柱下部有石雕柱礎，柱間安有柵欄門，所以從總體造型到細部裝飾都顯得比較華麗。

在安徽績溪昔日徽商的家鄉可以見到更為講究的祠堂牌樓門。其中龍川的胡氏大宗祠具有代表性。祠堂規模很大，它的門廳就有五開間之寬，其上用了一座五開間的牌樓作為門臉，左右兩側還連著八字形影壁。其中央開間上下三層樑枋，其餘四個開間皆二層樑枋，樑枋下層皆呈月樑形，上層為直樑，從橫向看，中央的樑枋略高於兩側，沿左右依次降低少許。樑上斗拱中央開間左右兩座並列，其餘開間皆一座。屋頂五座，

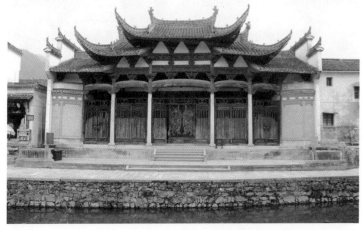

安徽績溪龍川村胡氏大宗祠大門

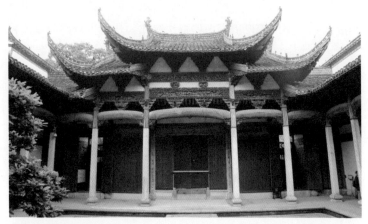

胡氏大宗祠大門內立面

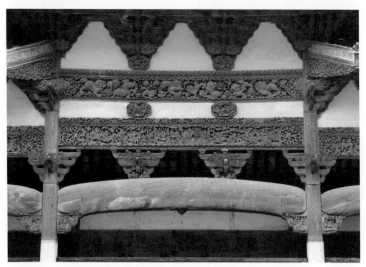

胡氏大宗祠大門局部

中央三頂為歇山式，屋角翹起很高，正吻與屋角頂端用大、小鼇魚裝飾。從木構件上的裝飾看，下層月樑除兩頭樑托之外皆不用裝飾，上面兩層樑身上滿佈木雕。中央開間下樑雕的是人物車馬出巡圖，上樑雕的是九獅耍繡球圖，斗拱上附有花板，樑枋之間和斗拱之間的拱眼板部分皆用白灰牆填實。雕花的樑枋雖為素色，但在白粉壁的襯托下，顯出幾分華麗。中央四根立柱為淺色石柱，下墊石柱礎，左右影壁為淺灰磚壁身，石壁座，上端有磚雕裝飾。經過這樣的精心處理，這座牌樓門總體造型顯得穩重、端莊而很有氣勢。在裝飾處理上有疏有密，有簡有繁，顯得簡潔而不失華麗，而且這樣的牌樓門在門廳的前後兩面各有一座，更顯示出這座祠堂的重要地位。

會館是產生於商品社會的一類建築，其中可分為兩種：一種為客居同一城市的同鄉聚會與休息娛樂的場所，稱“地方會館”；一種是供從事同一行業商業買賣的商賈議事、休息的場所稱“行業會館”。會館多設有議事、聚會的廳堂，供住宿餐飲的旅店，講究的還設有戲院。不論哪一種會館為了顯示出家鄉或行業的財勢，都會把會館建造得很講究，所以，在會館建築上往往可以見到一些裝飾得很華麗的牌樓門。

重慶湖廣會館是一組很大的建築群體，其中有一座禹王廟位居中心，其門面為一座五開間的牌樓，它的總體造型很規整。五個開間柱間都是上下兩層樑枋，中間為花板，樑下有雀

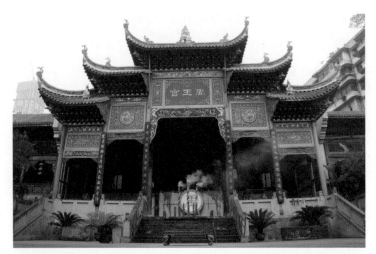

重慶湖廣會館禹王宮牌樓門

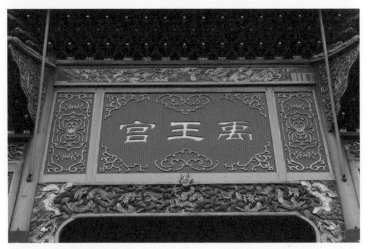

禹王宮牌樓中央開間裝飾

替，中央開間比左右開間寬，字牌中央刻"禹王宮"三個金字。
左右開間花板上刻龍紋，稍開間花板刻鳳紋，每個開間上各有
一頂，屋角高蹺。從色彩裝飾上看，黑色立柱，中央四根立柱
上掛有通長的黑底金字的楹聯，上下樑枋為黑底金色刻花，花
板為朱紅底金色雕飾。總體上以黑與金為主色，所以，這座牌
樓門從造型上看嚴整而端莊，華麗而不喧囂，位居會館中心，

禹王宮牌樓次間、稍間裝飾

形象十分突出。

　　四川自貢是古代中國著名的鹽都，明、清以來，雲集了各地鹽商，因而出現了不少會館，其中的西秦會館為陝籍商人的地方性會館，耗巨資，經十多年才陸續建成。會館大門開設在臨街房屋的中央開間，由於在大門上建造了一座高大的牌樓門，因而使大門顯得異常突出。這座牌樓門用四柱三開間，但它與一般的三開間牌樓門有很大不同處：其一是中央開間的兩根柱子之間不用普通的樑枋，而改用兩根垂柱加短樑拼聯的做法；其二是在左右開間兩側又用垂柱凌空挑出一個開間；其三是在牌樓的前方又加了一副牌樓，只是它的立柱都改為懸在半空的垂柱，實際是一副牌樓的上部緊挨著的牌樓門成為牌樓外的一層裝飾；其四是牌樓上的屋頂因而也形成前後兩層，共計有十一座牌樓頂。牌樓柱子下方坐落在蹲坐石獅子的背上，四隻威武石獅即為大門的護衛，又成為堅實的柱礎。經過這樣的精心處理，這座牌樓門好似一具美麗的花冠戴在會館大門的頭上，成為自貢市內很亮麗的一道風景。

　　磚牌樓門裝飾：磚製牌樓門雖不及木牌樓那樣立體，那麼富有色彩之美，但它的優點是不怕火燒、日曬和雨淋，能比較長久地保持原狀。在前面第一章"牌樓功能"中提到的浙江蘭溪諸葛村中有兩座房派祠堂 —— 春暉堂與雍睦堂，它們都是用的牌樓門臉，都是兩柱一開間上面三座樓頂罩在祠堂大門的

四川自貢西秦會館大門

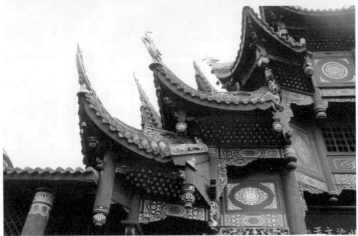

自貢西秦會館牌樓門局部

自貢西秦會館牌樓門局部

上方，都是用灰磚拼成牌樓的形式貼附在牆的表面。上面也是
由牆面挑出單面坡的屋頂，如果屋頂部分高出牆體，則屋頂就
成為兩面坡的真正屋頂了。牌樓裝飾自然都用磚雕做出各種花
紋，這兩座牌樓門的雕飾用的比較多，上下幾層檩枋的表面、
檩上出頭、檩柱間雀替、小垂柱以至字牌的邊框上都有磚雕，
出現的內容有動物中的草龍、鹿、魚、仙鶴、雀鳥，植物花草
和琴、棋、書、畫以及"卍"字、"壽"字紋等。一座牌樓門臉

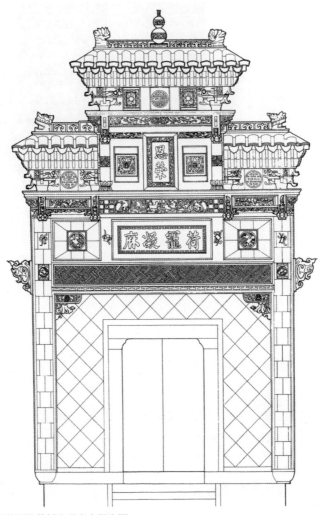

浙江蘭溪諸葛村春暉堂大門立面

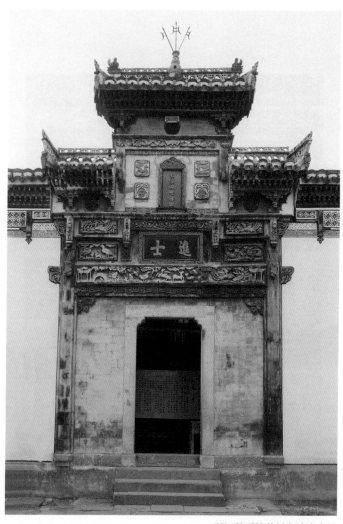

浙江蘭溪諸葛村雍睦堂大門

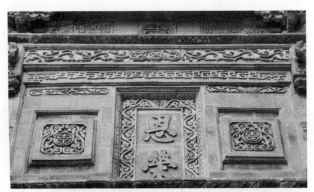

浙江蘭溪諸葛村春暉堂牌樓門局部雕飾（一）

浙江蘭溪諸葛村春暉堂牌樓門局部雕飾（二）

也增添了家族的聲望。

　　安徽古徽州地區的一些祠堂也常用牌樓門臉，比較講究一點的多用四柱三開間，上面多有五樓頂，大門開在祠堂的正面牆上，牌樓緊貼在牆體表面，佔據了牆面的大部分。這裏的牌樓用磚雕裝飾，比較有節制，只在樑枋上施以連續的花紋，由於注重牌樓本身的比例，以及在立面上的位置，使祠堂立面的整體形象十分完整和協調。安徽績溪的朱氏宗祠為了增添牌樓門臉的立體感，竟將木結構用在幾座屋頂的角上，使上下六隻屋角挑出牆面高高地向天空翹起，使牌樓門更添神采。

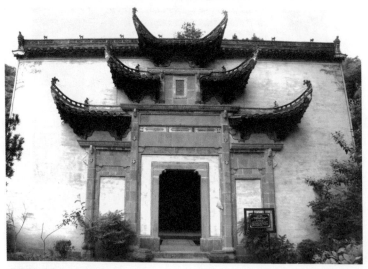

安徽績溪朱氏祠堂大門

重慶湖廣會館中有齊安公所和廣東公所兩組小建築群，它們的大門上也都用了牌樓門臉。齊安公所用四柱三開間，由於公所大門比例瘦高，因此，牌樓也用瘦高形。四根貼在牆上的立柱很高，之間連著橫樑，樑上有四面坡廡殿頂。在樑枋、簷下、屋頂正脊上都用連續花紋裝飾，尤其在正脊中央特別用瓷片拼出圖紋、寶珠作為重點裝飾，從而使牌樓頂部如同一只花冠罩在大門之上。廣東公所牌樓門的比例也是瘦高形，但用的是六柱五開間，柱面只用簡單的樑枋相連，樑上五座屋頂挑出牆體。這裏的裝飾只用在短樑和左右兩處圓形花板上，右側的樑上為龍紋，花板上為紅日下的鹿與竹林；左側樑上為鳳紋，花板上是月光下的仙鶴與松林，這些都是傳統裝飾中常見的題

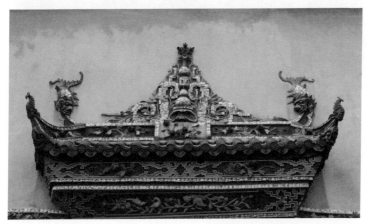

重慶湖廣會館齊安公所大門細部

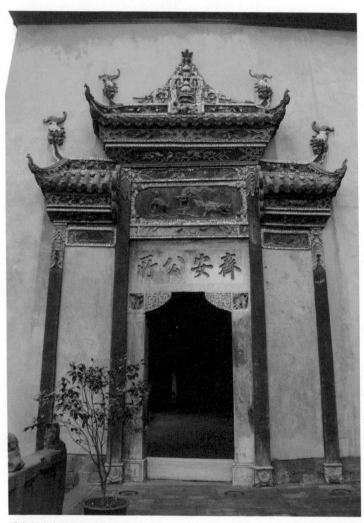

重慶湖廣會館齊安公所大門

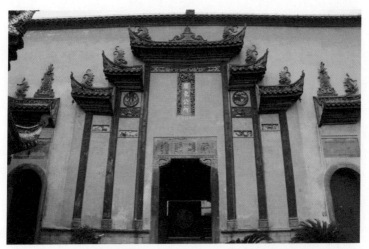

重慶湖廣會館廣東公所大門

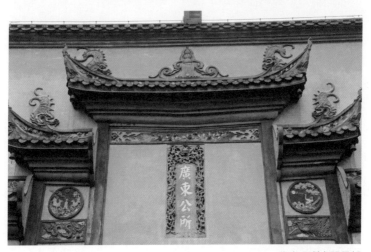

廣東公所大門局部

材。黑色的立柱與屋頂，點綴幾處彩色的雕飾，在黃色牆體襯托下，裝飾效果十分醒目。

四川鹽都自貢不但有講究的木牌樓門，同時也有很講究的磚牌樓門。位於市內的桓侯宮是當地屠幫商人為紀念蜀漢名將張飛而建造的宮廟，稱"張爺廟"。因為屠宰業因鹽而發財，所以此宮建造得十分講究，從大門開始直至宮內建築樑架、門窗到處都有雕刻裝飾。在桓侯宮的正面，大門位居中央，一座四柱三開間的牌樓門罩在大門上方，牌樓上的五座頂高出宮牆之上，四面坡的廡殿頂，上下共有十二隻屋角高高翹向青天，大門位於臨街的一塊台地上，更增添了這座廟門的氣勢。牌樓門上的裝飾幾乎佈滿了樑枋、柱身、簷下等各個部件之上，這裏有仙人騎龍、仙女騎鳳、人物、博古器物，一塊"桓侯宮"字牌的周圍也滿雕著龍體與火焰寶珠。當地的屠業商賈就是用這樣的大門裝飾來顯示對名將張飛的崇敬和自身的財勢。

灰塑牌樓門裝飾：在四川、湖北一帶可以見到另一種牌樓門，它們既非木結構，又不是貼磚牌樓，而是用磚砌造出牌樓的形式，在表面用泥灰塑造出各種裝飾。重慶奉節白帝城有一座白帝廟，廟門是一座由磚砌造的兩柱一開間加兩翼及八字影壁的牌樓門，在牌樓的各部位幾乎都用了灰塑的裝飾。中央開間門洞上方的字牌，用藍白磁瓦片拼出"白帝廟"三字，四周用五龍相圍，下有雲水依托。牌樓兩側翼各用一隻插著雀鳥花

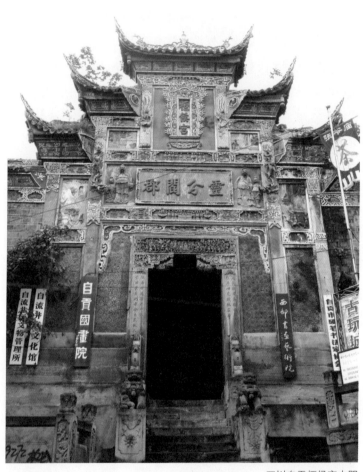

四川自貢桓侯宮大門

卉的大花瓶，瓶身上分別有"福"字與青竹和"喜"字與捲草的裝飾。兩側八字影壁上分別有在雲朵中的蝙蝠和神龍圖畫。此外在各部位的邊框上、樑枋上都有由人物、動物以及中國結等組成的圖案。所有這些泥灰塑像表面都塗以彩色，它們在土黃色的底子上顯得五彩繽紛。這種牌樓門的優點是由於灰塑工藝相比木雕、磚雕比較易行，所以能夠充分塑造出各種裝飾形象，可以製造出比磚木牌樓門更為華麗的門臉。

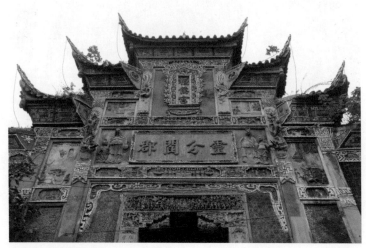

桓侯宮大門局部（一）

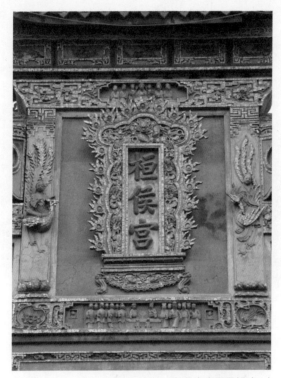

桓侯宮大門局部（二）

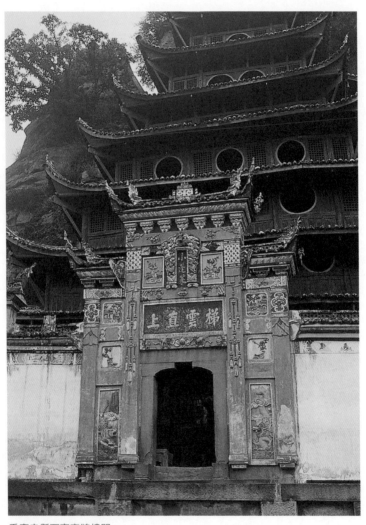

重慶忠縣石寶寨牌樓門

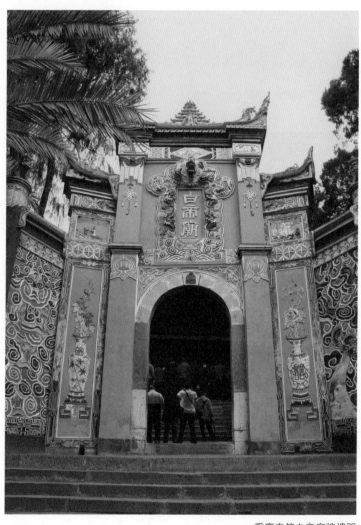

重慶奉節白帝廟牌樓門

白帝廟牌樓門局部

北京牌樓

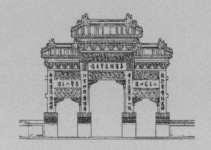

北京作為元、明、清三朝古都，經歷了八百多年的規劃與建造，1949 年之後作為中華人民共和國首都，又經歷近七十年的發展與變化，因此觀察、研究北京牌樓的價值與盛衰應該是有意義的。

古都內外城牌樓

　　根據清代《京師乾隆地圖》記載，當時古都北京有關帝廟一百一十六座，佛教寺、庵一百〇八座，土地廟四十餘座，但是作為小品建築的牌樓在這樣的地圖上是看不到的，而且寺廟有大有小，並不是每座寺廟前必有牌樓，所以至今沒有古都北京究竟有多少座牌樓的確切數字。但是最為明顯的是，人們在京城經常能見到的則是豎立於主要街道中央的那些具有標誌性的牌樓。

　　北京皇城前橫貫東西的長安街上立著兩座牌樓，紫禁城北，東西大道橫跨北海的大橋兩端各立有一座名為“金鼇”“玉蝀”的牌樓，東西城商業中心的十字路口各有四座牌樓，東交民巷外國使館區的路口立著牌樓，東城區成賢街口的牌樓雖只有兩柱一開間，但它卻用了三座頂的形式，表現出這裏是國子監、孔廟的所在地。古都北京有一條長達七千餘米的建築中軸線，從外城南面的永定門經正陽門、天安門、午門直至城北的鼓樓與鐘樓，紫禁城的重要殿堂都處於這條中軸線上，就在正陽門箭樓的南面也

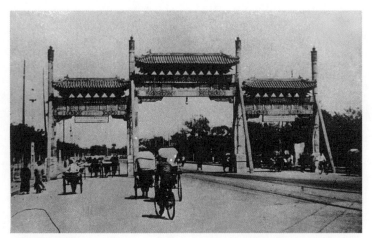

北京長安街牌樓

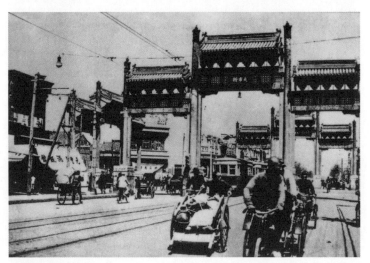

北京西四牌樓

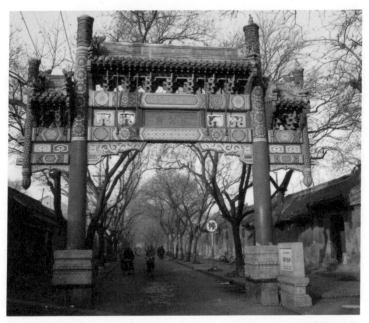
北京成賢街牌樓

豎立了一座六柱五開間的牌樓。

　　古都北京有嚴整的規劃，皇城、宮城居中，四周圍著胡同
住宅區，城內街道筆直。內、外城四周共設有十六座城門，每
一座城門都有城樓與箭樓各一座，兩城樓之間有城牆相連而成
甕城，有的甕城還設有閘樓，所以，這十六座城門加上內、外
城四個角上的角樓共計有五十二座大大小小的城樓。人們從四
面八方到京城，首先見到的就是這些高聳的城樓，它們成了古

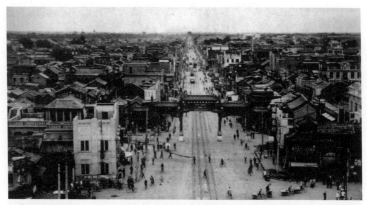
北京前門牌樓

都北京的標誌。北京城內，紫禁城儘管宏偉，御園西苑儘管秀麗，但人們在城裏所能見到的只是紫禁城四角的角樓、西苑北海永安寺的白塔，還有像西城妙應寺的喇嘛塔和天寧寺磚塔這樣少數幾座高聳的建築，而構成古都城內主要景觀的仍然是城四周的這些城樓。意大利旅行家馬可‧孛羅對元代的北京城樓有著非常深刻的印象，他在《馬可‧孛羅遊記》中這樣描繪："四圍的城牆共開十二個城門，每邊三個，每個城門上端以及兩門相隔的中間，都有一個漂亮的建築物，即箭樓……"

當人們走在古城筆直的街道上，常見到的景觀是前有牌樓，透過牌樓可以見到街道盡端的城樓。在這裏，牌樓成了城樓的近景，正是這座座牌樓使城市街景增加了層次，使這些景觀變得更為豐富而多彩了。

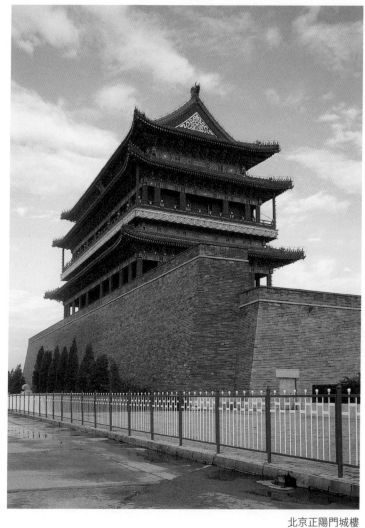

北京正陽門城樓

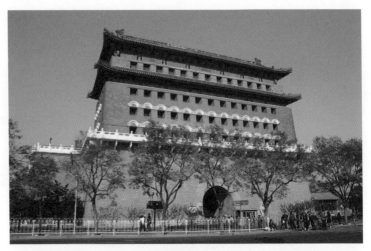

北京正陽門箭樓

北京紫禁城角樓

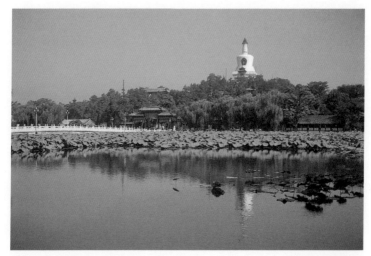

北京北海瓊華島

頤和園的牌樓

位於古都北京西北部的皇家園林是清朝廷在元、明兩代經營的基礎上，經過一百多年的時間最後完成的，它包含有"三山五園"，即香山靜宜園、玉泉山靜明園、萬壽山清漪園、暢春園、圓明園。除此之外，還有相當數量的供皇帝賜送給諸皇子的小型園林，它們分佈在北京西北部，成為一處世界上規模最大、成就最高的皇家園林區。1860 年英法聯軍大規模掠奪、燒毀了這些園林，只有其中的清漪園於清光緒年間得到修復，並改稱為"頤和園"。所以，頤和園是北京僅存的保存得相當完整

的一座清代皇園，它集中反映了中國古代園林的高度成就。現在，我們將對頤和園裏的牌樓加以考察，研究牌樓在這座皇家御園中所佔的位置和所起的作用。

皇家園林的特點一是功能多，二是規模大。園林的功能原是供人們休息與遊樂，但皇家園林不僅供帝王在這裏遊山玩水而且還要有帝王處理政務、拜佛敬神、遊市逛街等活動的處所。所以，在頤和園除萬壽山、昆明湖的山水景區之外，還有供皇帝上朝的宮廷區、買賣街、大小佛寺。因此，頤和園的建築與環境既要有皇家建築的氣勢，又要有中國傳統自然山水園林之意境，正是在這座包容有多類型建築、多種景區的龐大園林中，一座座牌樓發揮著它應有的作用。

頤和園的正門為面朝東向的東宮門，東宮門為三開間的殿式大門，大門外對面有一座磚影壁，兩側各有一座偏房，與東宮門圍合成門前的廣場。就在影壁的東向前方的馬路中央立著一座四柱三開間的大型木牌樓。作為頤和園的標誌，這座牌樓裝飾得很華麗，三個開間上面頂著七座屋頂，四根主柱前後都有戧柱支撐，多層樑枋上均畫有最高等級的金龍彩畫，樑枋之間的大小花板上都用凸起的木雕龍裝飾。在牌樓的字牌上正面書刻"涵虛"，背面書刻"罨秀"。"涵虛"即包涵太虛之境，形容園內景色清幽如太虛之境。"罨秀"之"罨"為彩色，古時將彩色之畫稱為"罨畫"，在這裏是形容頤和園的景色色彩豐富

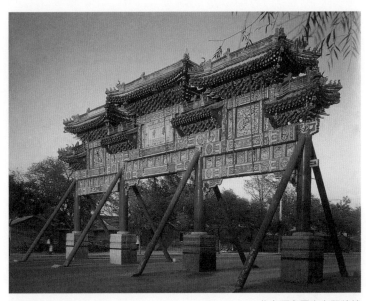

北京頤和園東宮門牌樓

而秀麗。一座園門前的牌樓不但成為皇園的入口標誌，而且還簡練地點明了園中景色的特徵。

進入東宮門，迎面即園內的宮廷區，一座供皇帝朝政用的仁春殿位居中央，正對大殿的是宮廷區的大門"仁壽門"。仁壽門是一座兩柱單開間的牌樓，兩邊各有一座灰磚影壁作陪襯，影壁中心與四角都有磚雕龍紋的裝飾。這是一座院門型牌樓，雖然只有單開間，但兩根立柱之間設有可以開關的門扇，上下樑枋和花板都有龍紋裝飾，樑上成排的斗拱支撐著上面的四面

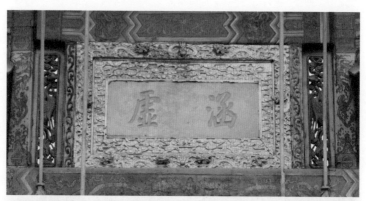

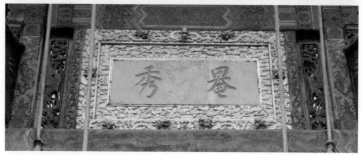

北京頤和園東宮門牌樓題字

坡屋頂,門兩側又有影壁扶持,使這座宮廷區大門造型簡潔而
端莊。

　頤和園萬壽山前山有一組宮殿建築,前為專供慈禧太后
做壽用的排雲殿,後為佛寺佛香閣與智慧海無樑殿,它們位居
前山中央,自山腳至山頂,依山勢而建,層層疊疊,表現出皇
家園林的宏偉氣勢。就在排雲殿建築群的最前方立著一座三開

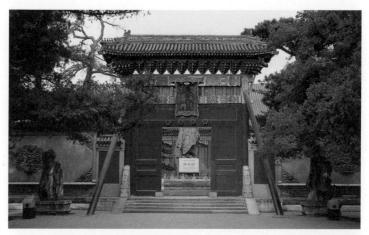

北京頤和園仁壽門

間的木牌樓，四根立柱穩穩地立在夾杆石間，上面有多層樑枋相連，樑上成排斗拱頂著七座廡殿式的樓頂。樑枋表面畫著青綠顏色的旋子彩畫。中央字牌正面寫的是“雲輝玉宇”，背面是“星拱瑤樞”，描繪出彩雲與華麗宮殿的相互輝映，眾星拱衛著象徵帝王的北斗星，彰顯著這一組皇家建築的氣勢。在排雲殿上方，高聳的佛香閣與智慧海這兩座佛殿之間豎立著一座琉璃牌樓，它兩邊連著院牆，門洞中安有門扇，顯然是智慧海這座佛院的院門。四柱三開間，立柱、樑枋全部由黃綠二色琉璃磚拼貼在磚體表面，上面七座樓頂為歇山式，滿鋪黃綠色琉璃瓦，三座主要樓頂的正脊中央都立著一座小型喇嘛塔作裝飾。柱間的紅牆與紅色板門與黃綠琉璃形成對比，漢白玉石料的門

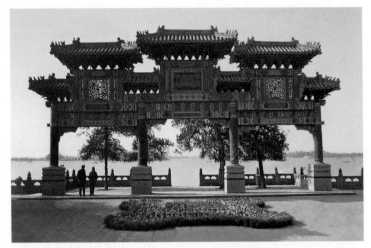

北京頤和園排雲門牌樓

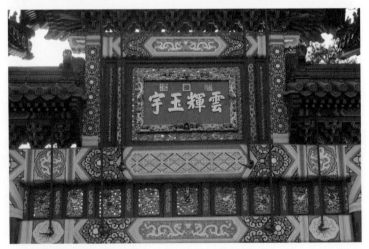

北京頤和園排雲門牌樓局部

券與須彌座十分醒目。中央字牌為白色石板上書寫著 "眾香界" 三個紅色大字，按佛教教意，眾香界是進入佛國的大門，所以它的造型華麗而穩重。

頤和園萬壽山後山還有一座規模更大的佛寺稱 "須彌靈境"。這是清乾隆時期，朝廷為了團結邊遠地區蒙、藏民族上層而特別修築的佛寺。為了表示尊重他們的宗教信仰，特別採用了當地佛教喇嘛寺廟的形式。須彌靈境位於萬壽山後山居中，沿山勢逐層修築殿堂、佛塔，前方正對頤和園北宮門。自北宮門進園，經過後溪河的石橋直抵寺廟大門，門前有一條東西橫

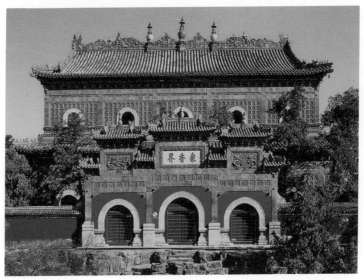

北京頤和園眾香界琉璃牌樓

向山道穿過。在廟門前方和東西山道道口各建有一座牌樓，它們和廟門圍合成門前廣場，三座牌樓都是四柱三開七樓頂。四根柱子立於夾杆石中，沒有戧柱支撐。樑枋上的金龍彩畫，花板上的盤龍裝飾，四面坡房頂上覆蓋著琉璃瓦，這種高規格的形態都說明了這座佛寺在政治上的重要地位，三座牌樓各居一方，它們既是寺廟的大門，又分別成為面向三個方向的標誌。

　　頤和園除了前、後山兩組規模較大的佛寺之外，還有多處小型佛教寺院。萬壽山中軸線上佛香閣的東西兩側各有一組小的佛教建築群，東側為轉輪藏，西側為寶雲閣。轉輪藏由一

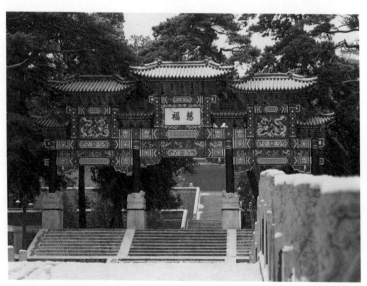

北京頤和園須彌靈境大門牌樓

殿、雙亭組合成三合院，院中心立著"萬壽山昆明湖"碑，這是一座書刻有清乾隆皇帝《御製萬壽山昆明湖記》的重要石碑，正對石碑的前方，特設一座單開間的牌樓門，兩根沖天柱夾著

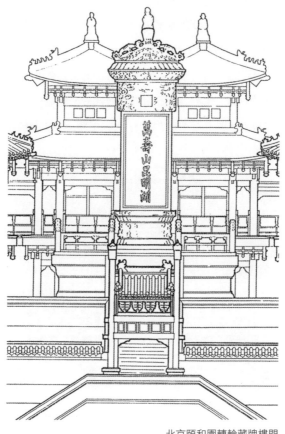

北京頤和園轉輪藏牌樓門

一座硬山式頂，兩側連著不高的院牆。寶雲閣建在前山西側的台地上，是一座亭閣居中，四面有殿廊圍合成院的建築群。在它的前方豎立著一座四柱三開間的石牌樓，其形式完全模仿木牌樓，四根立柱插在夾杆石中，兩層樑枋連著立柱，樑上成排斗拱承托著三座四面坡的廡殿頂。它與木牌樓不同的是樑枋上沒有仿照木樑上的彩畫而用石雕的人物，龍紋和雲紋作裝飾，並充分應用石材特點，在立柱、花板上都書刻著楹聯和額聯。如牌樓正面中央橫額寫的是"暮靄朝嵐常自鳴"，兩側橫額為"山色因心遠""泉聲入目涼"，四根立柱上的楹聯分別為："幾許崇情

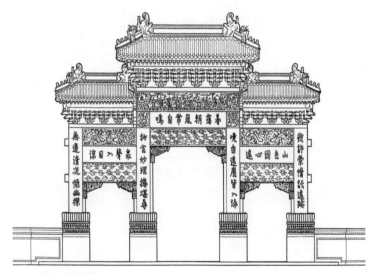

北京頤和園寶雲閣石牌樓

託遠跡""境自遠塵皆入詠""物含妙理總堪尋""無邊清況愜幽襟"。這些額聯不但描繪了園中暮靄朝嵐的變化和群峰參拜的自然環境，而且還道出了主人公身在此境中所感受到的清幽心境和眼界之新遠。頤和園內多座石牌坊中以此座最大，壯實的石柱石樑枋，使它的整體造型敦實而穩重。

在萬壽山後山須彌靈境佛寺之東，還有一座小佛寺"花承閣"處於山林中，由主殿"蓮座盤雲"組成的三合院處於一個高台之上，三合院的正面有一座單開間的牌樓門，兩根沖天柱夾著一座硬山頂，木柱頭上套著琉璃帽，樑枋上描繪金龍彩畫，大紅立柱綠色琉璃瓦頂，牌樓不大，卻富有皇家建築特徵。如今廟中殿屋均毀，僅剩下此門和側院的一座琉璃寶塔，它們相互襯托，顯示出當年小廟之意境。

除了宮殿、寺廟建築群體中的牌樓外，在橋頭也有建牌樓的。萬壽山之西，昆明前湖與後湖銜接處有一處新月形的長島"小西泠"，連接小西泠與萬壽山的橋為"荇橋"，也許是因為此橋為進出小西泠必經之路，相當於長堤之門，所以在荇橋東西兩頭各建了一座牌樓，四柱三開間沖天式，東牌樓之題額為"蔚翠"與"霏香"，西牌樓題額為"煙嶼"和"雲岩"，描繪的都是此橋所處環境，也是遊人登橋可以觀賞到的景色，雲中山岩，煙中島嶼，遠近荇花飄香，一片蔚然碧綠之色。

牌樓不但可以成為建築群體之間的標誌，它還可以創造出

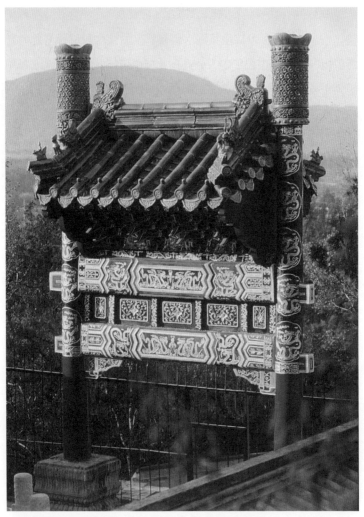

北京頤和園花承閣牌樓

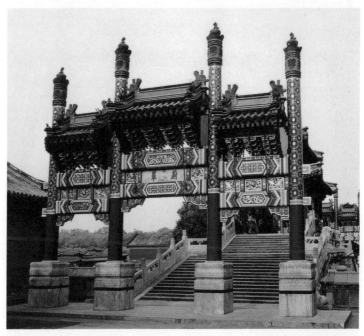

北京頤和園荇橋牌樓

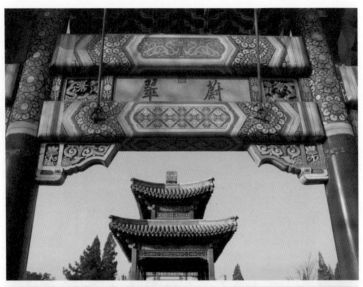

荇橋牌樓題字

帶有意境的環境。頤和園南湖島上有一座祭祀龍王的廣潤靈雨祠，祠前廣場的三面各有一座木牌樓，它們的題額分別是："凌霄""映日"（東牌樓）；"彩虹""澄霽"（南牌樓）；"鏡月""綺霞"（西牌樓）。廣潤靈雨祠位於南湖島的西北，整組建築坐北朝南，北臨昆明湖水，站在祠前廣場有很開闊的視野，所以這裏幾座牌樓的題額很好的描繪了一日四時的風景：早晨高聳的雲霄和紅日的映照，雨後彩色的霓虹和澄空的雲霽，黃昏的彩霞和湖水如鏡的映月。在這裏，牌樓的題額成了描繪環境景色的點睛之筆。

頤和園後山的東端有一座"諧趣園"，這是仿照江蘇無錫寄暢園而建的園中園。寄暢園中有一處"知魚檻"，諧趣園內也有一處"知魚橋"。"知魚"是戰國時期莊子與惠子同遊於濠梁之上的一個著名歷史典故。《莊子·秋水》記載，當兩人見到水中游魚時莊子曰："鰷魚出游從容，是魚之樂也。"惠子曰："子非魚，安知魚之樂？"莊子曰："子非我，安知我不知魚之樂。"這是一段很有情趣的對話。莊子為當時著名學者，主張清靜無為，好遊樂於清泉，後世造園家追求這種清靜的意境，常在園林一角，開水池，養小魚水中游，創造出一處幽寂的環境。在諧趣園的東面用一段石橋隔出一處小水面，水中植有荷蓮，橋頭立一石牌樓，題額為"知魚橋"。

清乾隆皇帝親自策劃建造了頤和園（原名清漪園），其中的

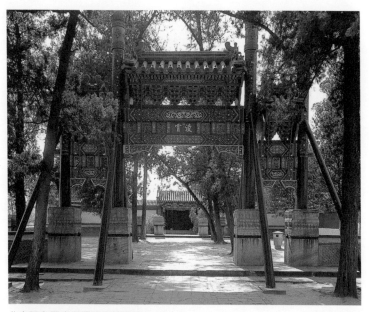

北京頤和園廣潤靈雨祠前牌樓

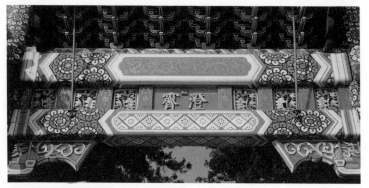

廣潤靈雨祠前牌樓題字

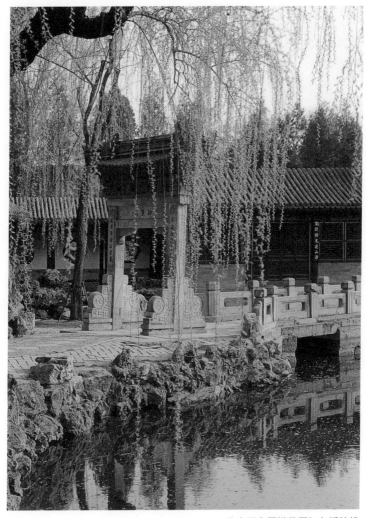

北京頤和園諧趣園知魚橋牌樓

知魚橋環境

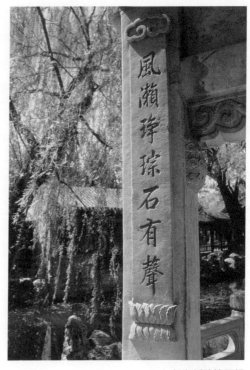

知魚橋牌樓題額

諧趣園最是他喜愛之地，他不但手題 "知魚橋" 三字，而且還
手書楹聯刻於牌樓柱上："迴翔鳧雁心含喜，新茁蘋蒲意總閒"，
"月波激灩金為色，風瀨琤琮石有聲"。這些詩句描繪的是觀賞
著水上飛翔的水鳥，岸邊新長的蒲草，胸懷悠閒之趣，心含喜
悅之情，在這裏見到的是日光下金光閃爍的湖水，聽到的是風

吹水動擊石發出琤琮之聲。乾隆儘管也十分欣賞江南文人園林那種意境，但他畢竟是位集封建大權於一身的皇帝，在他生活裏不可能出現那種完全清寂脫塵的環境，所以，即使在“知魚橋”上，也喜愛那種有動有靜、有聲有色的情趣。

一座皇家園林裏，散佈著大大小小近二十座牌樓，按材料分有木、石、琉璃諸種牌樓；按功能分有牌樓門，有標誌性的，它們各盡所職，在建築群體中起著不同的作用，使園林景觀更加豐富和多樣。

牌樓興衰

先看北京牌樓的興衰變化。1949 年中華人民共和國成立，古都北京被定為新的共和國首都，這意味著北京必將開始新的建設。

　　我國著名建築學家梁思成被任命為首都規劃委員會副主任，1948 年在北京和平解放前夕，這位建築學家受黨中央委託在古都北京的地圖上標明需要保護不可毀壞的重要古建築位置。接著他帶領他的助手又提出了在全國的解放戰爭中需要保護的古建築名單，並上交黨中央。這份名單的第一項即為北京城，並注明要整體保護。這是因為北京作為幾代古都，而且至今仍保存完整，成為目前世界上保存得最完好的古代都城，它全面記錄了中國古代社會的政治、經濟與文化，在世界城市建設和建築發展史上具有極重要的價值。梁思成根據世界其他國家的經驗，與另一位城市規劃專家陳占祥聯合向中央政府提出一份建設首都北京的計劃方案，它的中心思想是在北京古城的西部新建政府行政區，這樣可以避免首都大規模的新建設與古城保護的矛盾，從而能夠較完整地保護下這座十分珍貴的古城。

　　但是這個方案未被採納，於是從二十世紀五十年代開始在北京城內開始了大規模的建設，中央和北京市各機關的建立，人口的增加，房屋的新建，車輛交通的發展，彷彿一下要把北京古城撐破，古城四周的城樓、城牆不但是封建社會的象徵，已經失去存在的價值，而且成了城市發展的阻礙，面臨被拆除

的命運，梁思成立即提出方案，封建時代的城樓、城牆完全能夠"古為今用"，在城牆上種樹栽花可以建成環城公園，座座城樓可以改為圖書館、文化宮、博物館供大眾使用。在必要時可以將城牆開出豁口供車輛出入，他還畫出圖樣形象地顯示方案的可行性，遺憾的是他的這些美好願望也未被接受。

如果說，城樓、城牆阻礙交通的話，那麼豎立在馬路中央、大橋兩端的牌樓更成為來往車輛之大敵了。這些牌樓受到非拆除不可的命運。梁思成雖然一再宣傳這些牌樓在古城景觀中的價值，為這些牌樓被拆而感到惋惜，但作為一位現代的建築學家，他也不得不承認這種現實的矛盾。於是東西長安街的牌樓拆了，東四、西四的四牌樓拆了，東交民巷巷口的牌樓也拆了，北海前的金鼇、玉蝀牌樓隨著北海大橋的拓寬改建也被拆除了。梁思成像對待自己孩子一樣，許多次都親臨現場，仔細勘察，督促拆下的木料要妥善保管，設想在其他合適地點重新豎立。從二十世紀五十年代開始至七十年代，北京馬路上的牌樓見不到了，城四周的五十二座大大小小的城樓只剩下正陽門城樓、箭樓，德勝門箭樓與東南角樓四座，不到原有的十分之一，象徵著古都北京的重要標誌消失了。

一場"文化大革命"，使我們民族受到一次重大的摧殘，也使我們民族得以反思與甦醒。改革開放使中華民族進入又一個春天，首都北京得到"全國政治文化中心"的正確定位，保護

古都風貌成為新首都規劃的重要指導思想。一段偶然被保存下來的明代城牆被視為寶貝，元代土城、明代城牆都開闢為"遺址公園"成了百姓喜愛之地，古城內二十多片被定為古城風貌保護區。就在這樣的形勢下，小小的牌樓也悄悄地在北京城開始新生。

最先出現牌樓的應該是最具有活力的商業店舖和街區。王府井的全聚德烤鴨店大門豎立著一座四柱三開間三樓頂的木牌樓。商舖門面上加牌樓作裝飾是傳統的做法，但是在這裏，烤鴨店已經不是古時三開間、五開間的門面房，而變為一座高聳的玻璃幕牆樓房了。木牌樓緊貼在玻璃幕牆上，這新與舊，現代與古代既衝突又融合的景象，表現了一種社會思想的包容，也顯示出全聚德老字號邁出國門，走向世界的心態。王府井新建起一座五星級飯店 —— 王府飯店，用了傳統形式的斗拱與大屋頂，在飯店大樓前方特別建了一座標準清式的木牌樓作為飯店的標誌。

在城區的一些商業街口，也見到建造牌樓作為街區的入口與標誌。牌樓的作用當然不限於商界使用，連北京大學科技園的入口處也建起一座四柱三開間的木牌樓，它古老的形象不但沒有減少現代科技的含金量，反使現代科技增輝。所有這些牌樓都不在主要馬路中央，它們避開了交通要道，靜靜地佇立一側，起著標誌、裝飾的作用。

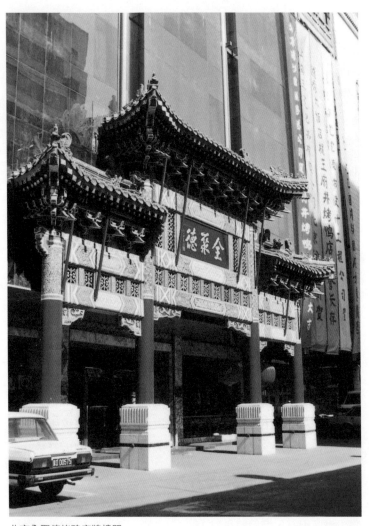

北京全聚德烤鴨店牌樓門

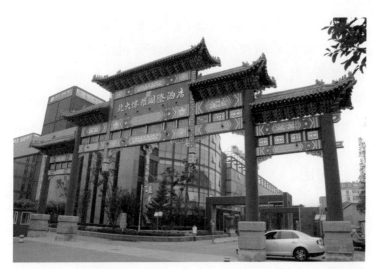

北京大學科技園前牌樓

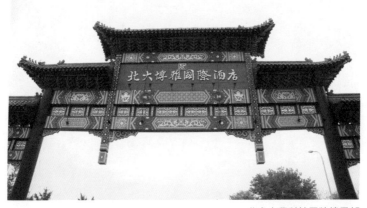

北京大學科技園牌樓局部

前面提到了在古都北京的中軸線上的正陽門箭樓前方，原有一座五開間的大牌樓，俗稱“五牌樓”，它同樣因為阻礙交通而被拆除。雖然在保護與恢復古都風貌的呼聲中也得到重建，牌樓的位置儘管仍選擇在原址，但為了不妨礙車輛通行，將六柱五開間的中間四根柱子都不落地而做成懸在空中的垂柱，這樣的形式當然只能採用鋼筋混凝土的結構才能實現，原來的五開間如今變成頭上有四根懸柱的一個大開間了。2006年北京前門大街全面整治重新修建，因為要儘可能地保護和恢復原狀，決定把這座經過改造了的五牌樓拆除，完全按原樣復建，於是一座六根沖天柱五開間五座頂樓的老式牌樓又重新豎立於前門大街的中央，因為這裏已經成為步行街，所以，六柱落地的牌樓也不會阻

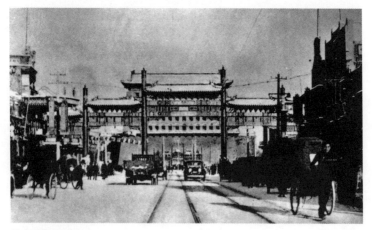

北京前門老牌坊

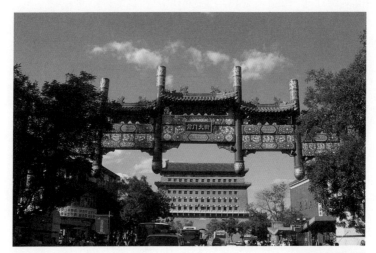

北京前門新牌樓

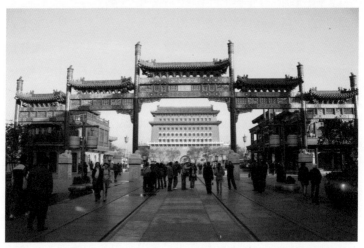

北京前門復建的牌樓

礙交通了。五十年前當拆除前門牌樓時，人們大概不會想到半個世紀之後，會在同一地點重新復建。

1949 年初北京城得到和平解放，2 月 5 日中國人民解放軍舉行了隆重的入城式，戰士們在北京市民夾道歡迎下，由南往北挺進在前門大街上，他們透過五牌樓，第一次見到北京古城中央軸線上到正陽門箭樓，他們走過牌樓接受站在箭樓上的解放軍首長們的檢閱開進了古城的內部。後來，隨著五牌樓的拆除，這種透過牌樓看城樓的景觀也隨之消失了。幾十年過去了，如今每天都有成千上萬來自全國各地甚至世界各地的遊客擁擠在新復建的五牌樓下，以正陽門箭樓為背景留下自己的身影，只是很少有人知道這裏曾經發生過的變遷。

北京西城區歷代帝王廟前的馬路上有一座木牌樓，這是梁思成先生最喜愛的牌樓。透過牌樓柱間可以望見馬路西端的阜成門城樓，在天氣晴朗的還可以見到遠方的西山，組成一幅美麗的景觀。當年拆除時，梁思成一再要求不許用斧和鋸，一定要仔細地拆開樑、柱之間的榫卯，將牌樓的每一個構件都保存好，以便以後找一個合適的地方重新建立。這些構件原保存在建設部門的庫房中，幾十年間幾經輾轉，最後在 2001 年新建的首都博物館的大廳中得以重新豎立，成為新博物館重要的標誌。經過五十多年的滄桑歲月，終於實現了梁思成的夙願。

發生在北京的這種牌樓被拆、被毀，又得到重建、復建的

北京首都博物館大廳中老牌樓

現象在全國各地也都能見到。安徽各地,尤其是古徽州地區,歷史留存下來的各種石牌樓何止千百,但那些功德、貞節、德孝牌樓在文化大革命中多被當作歌頌與宣揚封建道德的標誌而被拆毀了,即使未被整體拆除,牌樓上那些文字、裝飾也遭到嚴重的破壞。浙江武義郭洞村只是一座人口不多的小山村,原有石牌樓有六座,如今只剩下一座。山東萊州市盛產石材,如今仍有"中國石都"之稱,明清兩代城區曾建有四十多座大理石的牌樓,如今也所剩無幾。改革開放以後,隨著各地經濟的發展和文化之復興,一座座舊牌樓得到保護與修整,一座座新牌樓出現在城鄉各地。

　　浙江杭州的萬松書院曾是明清兩代杭州地區最大的書院,

民間傳說晉代梁山伯與祝英台還在這裏同窗共讀過三年，隨著這座書院的被修復，進門平台上的三座石牌樓成為書院重要的標誌。三座牌樓都是四柱三開間五樓頂，石柱下部前後有捲草組成的抱鼓石；中央開間的字牌上書刻"萬松書院"四個金字，上下樑枋上分別雕刻出雙龍戲珠和雙獅耍繡球的裝飾；左右開間的上下樑枋上用突起的鏤雕雕出動物、花卉的裝飾。牌樓頂用歇山式，屋角向上翹起，具有南方建築的風格，牌樓整體造型嚴整而端莊。

山東萊州市除修復舊有的牌樓外，又在市內的廣場建造出新牌樓，其中有一座把三座三開間的牌樓左右並聯成為一座具

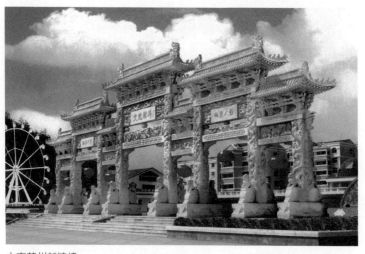

山東萊州新牌樓

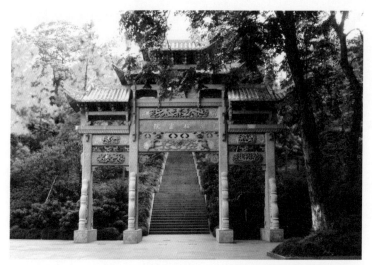

浙江杭州萬松書院牌樓

浙江杭州萬松書院牌樓近觀

有八根立柱七開間七樓頂的大牌樓，八根立柱表面有突起的石雕，樑枋上用斗拱承托廡殿頂，造型體量大而穩重，華麗而不顯繁亂。四川峨眉山被譽為中國四大佛山之一，在進入山區的大道上新建起一座石牌樓，四柱三開間五樓頂。因為牌樓位於馬路中央，為了便於車輛通行，特將中央開間加大，並且用垂柱把大跨度的橫樑一分為三。上面的屋頂，中央部分用四面坡廡殿頂，左右四座小頂用歇山式，主次分明。中央字牌上為郭沫若題字的“天下名山”四字，黑底金字，十分醒目。在各地的古村落，為了開展旅遊業，多在村口外的大道上建立石牌樓作為標誌，這些牌樓多採用傳統形式，由於多為當地工匠建造，所以不免在整體造型或細部處理上多少帶有地域的風格特徵。

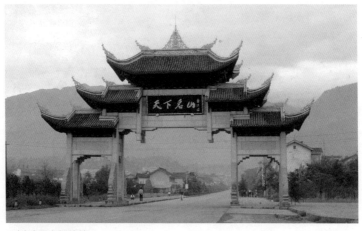

四川峨眉山新牌樓

讓我們將視線由北京、江南各地轉向西南邊陲的雲南地區。雲南各地在明、清時期留存下來的牌樓和牌樓式大門不少。試觀雲南地區的寺廟、祠堂等古建築，它們在造型上非常顯著的特點是屋頂的四角翹起很高，而且往往和屋簷連為一根連續的曲線，十分具有彈性。這裏的牌樓也有同樣的特點，上下重疊的屋頂多出簷很遠，起翹的屋角和屋簷連接成一條完整的曲線。

　　騰衝市是位於雲南西部的一座城市，它與緬甸接界，抗日戰爭時期是轉運美國援華物質的重要城市。如今又成為與緬

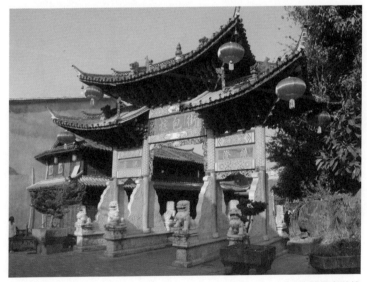

<div align="right">雲南騰衝老牌樓</div>

甸貿易交往的重要邊境，所以，近年來經濟發展很快，城內興建起一片又一片新的住宅區和商業區，而且在外形上多採用當地傳統的民居形式，白牆黑瓦。這些小區的大門多用了牌樓，奇怪的是它們不用當地傳統的木牌樓形式，而採用石牌樓，四根沖天柱，夾著三開間，三座懸山式屋頂，樑枋、抱鼓石上雕出傳統的鼇魚、雙獅、雲紋、萬字和各式植物紋作裝飾；字牌上書刻"翡翠古鎮""騰越古鎮"，整體造型簡潔。

　　騰衝市的和順鎮是一座有著悠久歷史的古鎮，至今還保

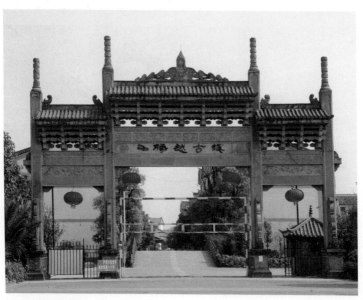

雲南騰衝新牌樓

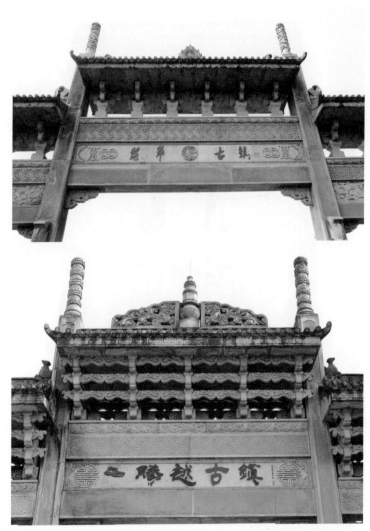

雲南騰衝新牌樓局部（1）

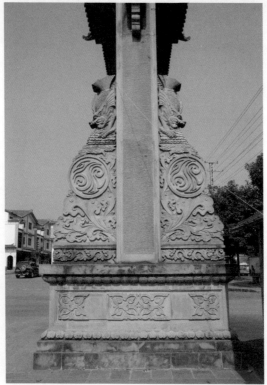

雲南騰衝新牌樓局部（2）

存著文昌宮、雲龍閣道觀、劉氏宗祠、李氏宗祠和古住宅與店舖。在這些宮、觀、宗祠上都採用四柱三開間三樓頂，具有當地傳統形式的牌樓門。現在，為了開展旅遊業，在古鎮入口和東西景區之間的大道上又興建起多座新的牌樓，這裏和騰衝市內商業、住宅區一樣，不用傳統的木牌樓而用石牌樓，都是四根沖天柱。柱頭有的用寶珠，有的用獅子裝飾，立柱夾著三開間三屋頂，屋頂下有多層斗拱支托，屋頂正脊中央也有突起的寶珠裝飾。這幾座造型端莊的石牌樓，和分佈在山坡上的寺廟、祠堂的牌樓門組成為和順古鎮的牌樓系列，豐富和增添了古鎮的景觀和文化內涵。

　　雲南是國內旅遊大省，為了向各地旅客集中展示省內的名

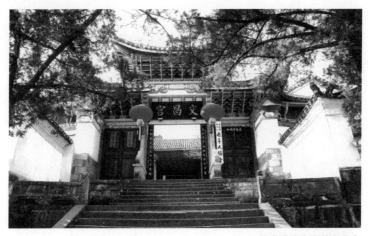

雲南騰衝和順鎮文昌宮

雲南騰衝和順鎮元龍閣大門

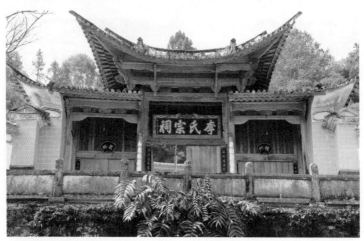

雲南騰衝和順鎮李氏宗祠大門

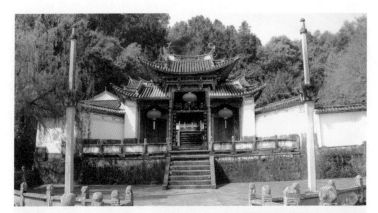

雲南騰衝和順鎮劉氏宗祠大門

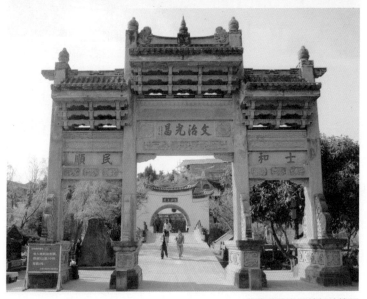

雲南騰衝和順鎮新牌樓門

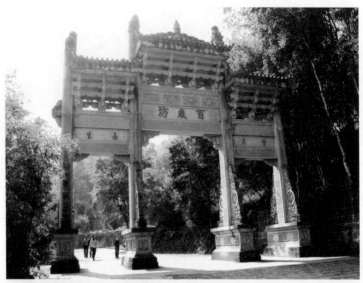

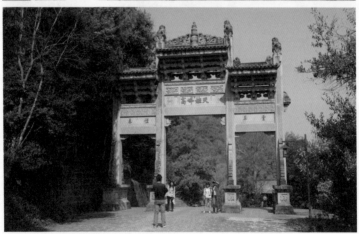

雲南騰衝和順鎮新牌樓

優土特產品，特地建造起一座規模很大的展銷區，名為"七彩雲南"園區。在這座園區裏展銷名茶、名油、名藥、服裝、銀飾、翡翠寶石的建築不下數十座，都是用白族、傣族等傳統建築形式設計的新建築，很現代，也極具當地民族的風格特徵。值得注意的是，在這些建築上也出現眾多的牌樓門。

其中，"七彩雲南"的入口大門就是一座牌樓門，四柱三開間三座樓頂，只是為了方便每天大量車輛的出入，把中央兩根柱子改成了懸在半空的垂花柱，兩側的邊柱用人造假山石包裹，使牌樓門整體造型更加穩定。紅色的垂柱，樑枋上滿佈彩畫，四面坡的屋頂，屋角翹得很高，中央字牌上為著名書法家

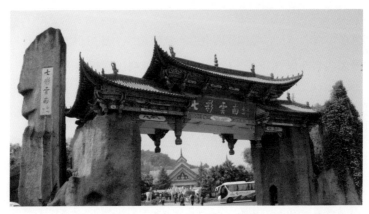

雲南昆明"七彩雲南"大門

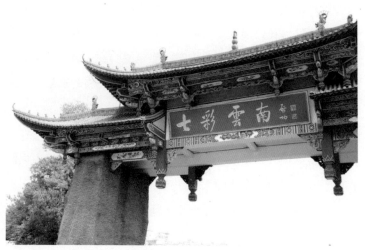

七彩雲南大門局部

啓功書寫的"七彩雲南"四個字,紅底金字,顯得很富麗華貴。園區內有一座孔雀園,園門也是一座牌樓,四根沖天柱,柱上有三屋頂,在這裏特別用了傣族佛寺常用的屋頂形式,一座頂分為上下多層,正脊兩端為雞形正吻,植物捲草紋羅列正脊。這是一座漢族傳統牌樓與傣族傳統建築相結合的新牌樓,紅色的立柱,柱身滿佈突起的金色雲紋,樑枋上畫滿了青、綠二色的彩畫,紅色字牌上,由著名書法家沈鵬書寫的"七彩雲南孔雀園"金色的字,使整座牌樓十分華麗。

七彩雲南孔雀園大門

　　此外，在民族銀飾館、土特產館等館所都可以看到各種形式的牌樓門。這裏有兩柱一開間單樓的，有四柱三開間三樓的木牌樓門，也有兩座三開間三樓的牌樓上下重疊附在兩層廳館作門臉的，還有應用大理白族四合院住宅磚木混合結構牌樓式門的。

　　總之，古老的牌樓在這座商業園區裏又得到充分的應用。

　　隨著持續的對外開放，對外經濟、文化交流空前活躍，小

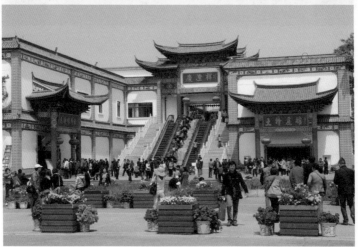

七彩雲南商店牌樓門（1）

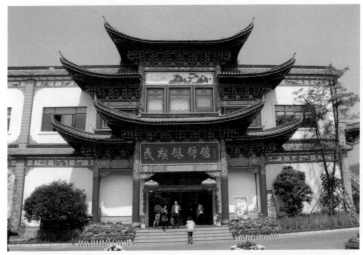

七彩雲南商店牌樓門（2）

小牌樓也漂洋過海走出國門了。世界各地的華人街區總免不了要在街口造一座牌樓作為標記。當北京與美國首都華盛頓結為友好城市時，北京特別向華盛頓贈送一座牌樓作為紀念禮物。四柱三開間的牌樓立在華盛頓的唐人街入口，為了便於車輛通行，特意把中央兩根立柱改為懸空的垂花柱，一座巨大的凌空而過的牌樓橫跨馬路，在周圍高樓的襯托下，顯得十分華麗且突出。

　　古老的牌樓在新的歷史時期為什麼能夠又獲得新生？

　　建築，除了個別像紀念碑之類的以外，都同時具有物質的和藝術的雙重功能。各類建築所具有的空間是人們從事各種

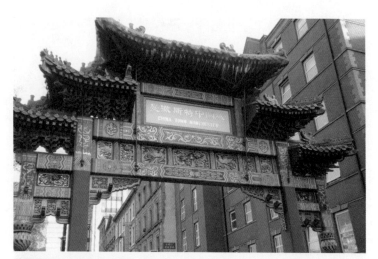

英國曼徹斯特中國城牌樓

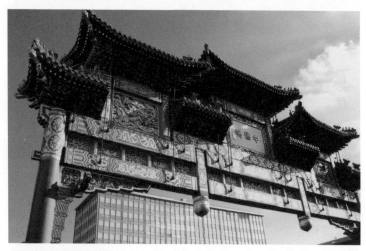

美國華盛頓中國城牌樓

活動的場所，這是它們的物質功能；同時，建築又是一種物質實體，它們以各自不同的形象出現在城鄉各地供人們觀賞，因此，又具有形象藝術的功能。但是建築又和繪畫、雕塑等藝術形式不同，畫家可在畫布和紙張上任意塗畫，雕刻家可以用泥土、石料任意雕塑出各種具體或抽象的藝術形象，以表達出一定的情思。但建築的形象卻首先決定於它的物質功能和採用的材料與結構：一座火車站和劇院由於功能不同而各具自身的形式，同為競技用的體育場，由於採用了不同的材料與結構因而也會形成不同的外貌。因此，建築師通過建築形象所能表達的情節與構思是不可能十分具體的，它們只能表達出一種氣氛，一種感受，例如宏偉或者平和，寧靜或者囂嘩，簡潔或者繁瑣，肅穆或者熱鬧，含蓄或者鮮明等等。正是由於這種特點，才使得建築所具有的藝術和美學價值能夠長久保持，能夠跨越不同的時代而仍然能夠發揮作用。今天人們走進北京紫禁城仍然會感到它的宏偉，步入蘇州園林仍能欣賞它的幽靜也正是這個原因。

牌樓作為一種小品建築也同樣具有這樣的性質。牌樓形體簡單，下有基座，中有立柱與樑枋，上有屋頂，具有中國傳統建築最基本的形態，而且可以裝飾得十分華美，所以，自古以來成了常用的建築大門形式和標誌性、裝飾性建築。牌樓的這種作用可以跨越不同的時代一直沿用到今天，它們的形象也

不需作任何改動而被用在現代的城鄉大道上和建築上，可以成為中華民族傳統文化的一種標誌、一種符號出現在世界各地。在這些新建的牌樓上，我們可以看到，有相當部分是完全按照各地傳統牌樓的形式仿建的；也有的則根據現代城鄉的情況對傳統形式作某些改動和變異。見得最多的是那些新建在馬路中央的標誌性牌樓和建築群體的牌樓門，為了便於來往車輛的通行，多將中央開間的兩根立柱作成懸在空中的垂柱，從而使牌樓中央形成寬大的通道。這種對傳統形式的牌樓作適當改動和變異的現象可以說在新建牌樓中是不可避免的。

牌樓復興中的另一種現象是各地對被損壞的古代牌樓的修復與保護。其中，包括原來在城鄉中具有標誌性的牌樓和牌樓門，也包括那些紀念型的牌樓。過去，紀念性牌樓都是為了表彰某一事或某一人的事跡而建造的。在中國長期封建社會中，通過表彰這些事跡而達到的宣教目的，自然離不開忠、孝、仁、義等傳統意識形態，而這些內容會隨著社會的發展與變化而改變，甚至受到批判。在二十世紀六十至七十年代，全國有很多座功德牌樓、貞節牌坊被推倒、被砸毀正是這種批判的表現。

其實，推倒和砸碎這些老牌樓並不能消除舊社會的道德觀與意識形態，今天修復它們更不意味著要恢復那一套封建的倫理觀念。何況被表彰的這些朝廷功臣和民間節女都不是他們具

體的雕像而只是一座牌樓，除了在牌樓上書刻有他們的姓名和官銜之外，在形態上和一般牌樓幾乎沒有差別，甚至在裝飾內容上都沒有什麼特別之處。

今天修復它們並讓它們保存下來是因為這些牌樓記載著歷史，通過它們可以使今人認識過去那個時代的政治、經濟與文化，就如同人們今天去參觀瀏覽北京故宮可以認識中國的封建社會一樣。古老的牌樓和其他古建築同樣具有歷史、藝術與科學的文物價值，這就是古老牌樓需要得到保護的原因。在各地城市與鄉村，古老的和新建的牌樓不但記載了歷史，而且還為城鄉增添了文化內涵，豐富了各地的景觀與環境，提高了人們現代生活的質量。

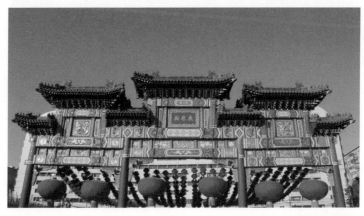

北京地壇外牌樓

責任編輯　　李　斌

書籍設計　　任媛媛

書名　　　　牌樓

著者　　　　樓慶西

出版　　　　三聯書店（香港）有限公司

　　　　　　香港北角英皇道 499 號北角工業大廈 20 樓

　　　　　　Joint Publishing (H.K.) Co., Ltd.

　　　　　　20/F., North Point Industrial Building,

　　　　　　499 King's Road, North Point, Hong Kong

香港發行　　香港聯合書刊物流有限公司

　　　　　　香港新界大埔汀麗路 36 號 3 字樓

印刷　　　　美雅印刷製本有限公司

　　　　　　香港九龍觀塘榮業街 6 號 4 樓 A 室

版次　　　　2019 年 1 月香港第一版第一次印刷

規格　　　　大 32 開（142 × 210 mm）168 面

國際書號　　ISBN 978-962-04-4288-9

　　　　　　© 2019 Joint Publishing (H.K.) Co., Ltd.

　　　　　　Published & Printed in Hong Kong

本書原由清華大學出版社以書名《牌樓》出版，經由原出版者授權本公司在
中國香港特別行政區、澳門特別行政區和台灣地區出版發行本書。